新编实用行书春联

潘永耀 书　姚泉名 编

长江出版传媒

湖北美术出版社

有奖问卷

出版说明

在我国传统习俗中，新春佳节张贴春联，是家家户户必不可少的重要活动。早在汉魏时期，古人就有在门上挂桃板以驱疫避邪的习俗，之后逐渐演变为过年时张贴大红春联。春联，是楹联的一种，文字须符合楹联的要求，上下联形式相对，内容相联。由于春联应用于欢度佳节之际，不仅在内容上要突出辞旧迎新、祈福求安之意，联语的书写也非常重要。饱含祝福与吉祥的联语，经由典雅大气的书法写出，更能增添节日的喜庆气氛和积极向上的精神格调。

时至今日，在一年一度的春节，仍有千家万户需要春联来寄托对美好生活的向往，对国富民强的期盼，对平安健康的祝愿，春联也仍然需要由美不胜收的中国书法来传情达意，挥写新声。

墨点字帖编写的『中华好春联』系列，分为《曹全碑隶书集字春联》《颜真卿楷书集字春联》《王羲之行书集字春联》《新编实用行书春联》四册，每册均收春联八十八副，分为『普天同庆篇』『国泰民安篇』『恭喜发财篇』『福寿康宁篇』『丰年有余篇』『高情雅趣篇』六类，特邀楹联专家姚泉名老师按各体分别编写。《新编实用行书春联》为书法家潘永耀老师手书，另三册以经典入门碑帖选字为依据，选字、集字务求美观、和谐。

本系列为书法爱好者提供了不同书体的春联范本，读者直接临摹即可张贴。各类语新意美的实用春联文字，可供书写者选择创作。初学者也可将本书作为书法作品来欣赏临摹。希望本书能在读者朋友迎春挥毫之际添雅兴，助神思，使读者朋友在体验、发扬优秀传统文化的同时，让春联继续传承古今不变的美好祈愿。

目 录

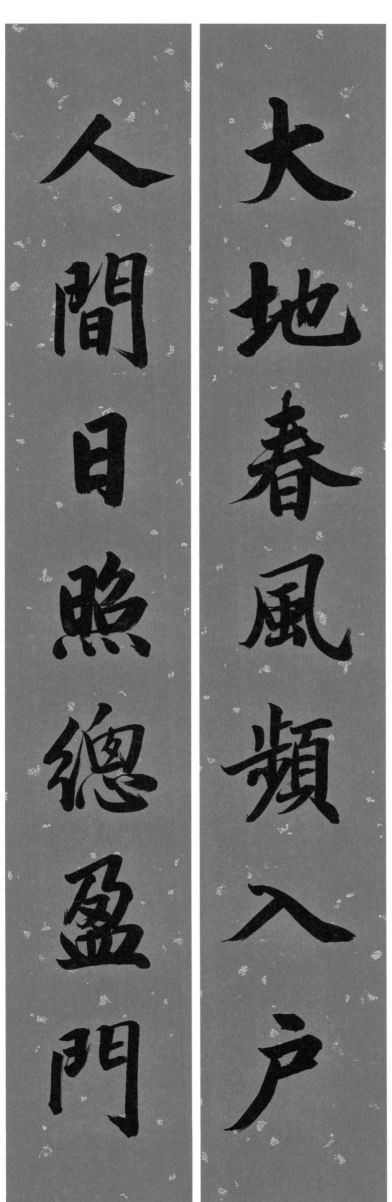

大地春風頻入戶

人間日照總盈門

大地春风频入户　人间日照总盈门

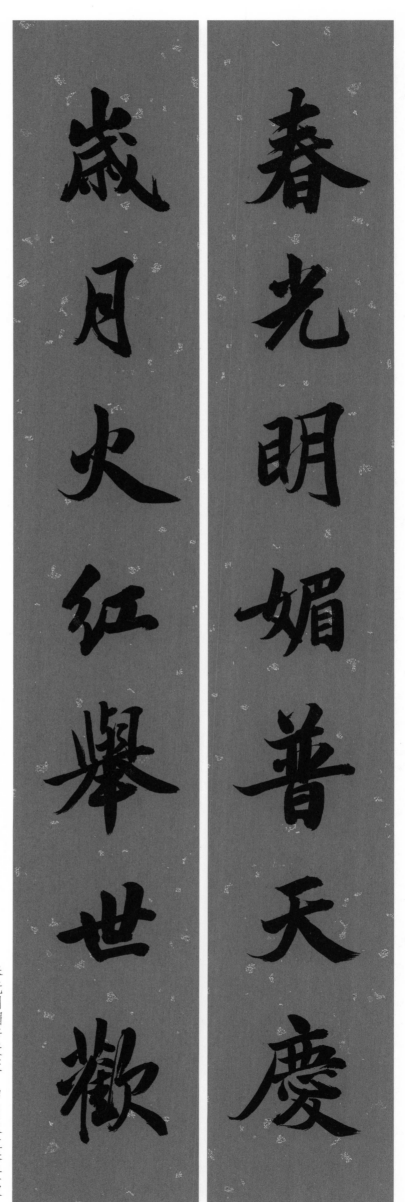

春光明媚普天庆　岁月火红举世欢

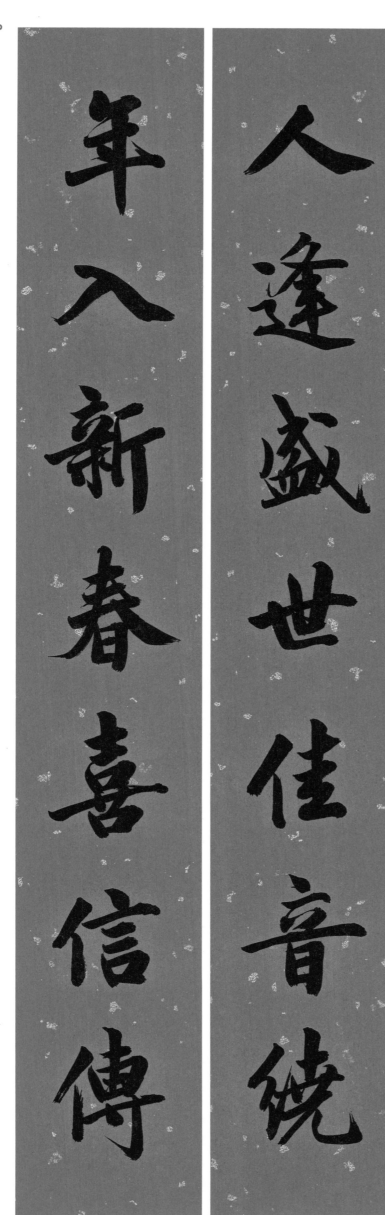

人逢盛世佳音绕

年入新春喜信传

人逢盛世佳音绕　年入新春喜信传

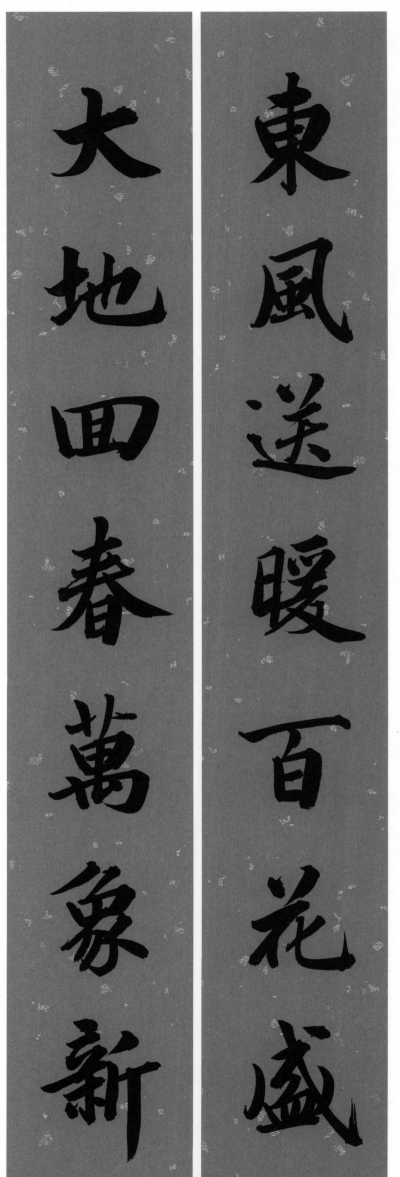

东风送暖百花盛

东风送暖百花盛 大地回春万象新

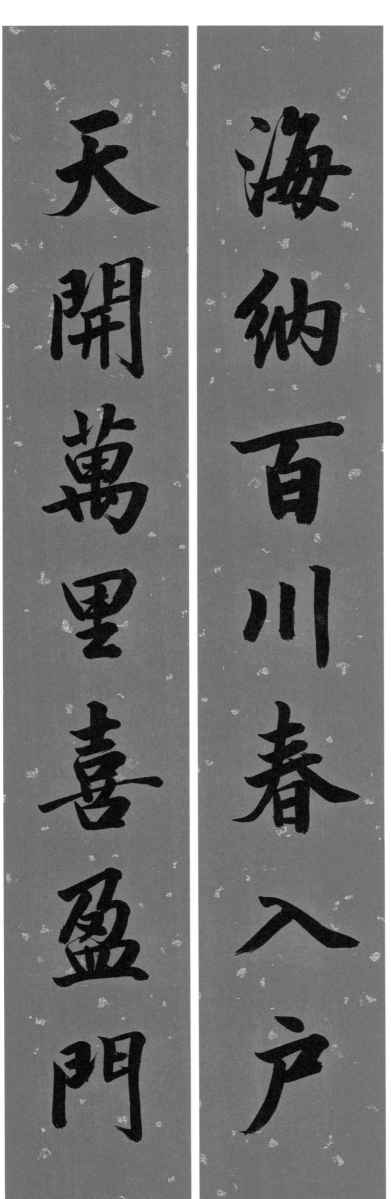

海纳百川春入户
天开万里喜盈门

海纳百川春入户　天开万里喜盈门

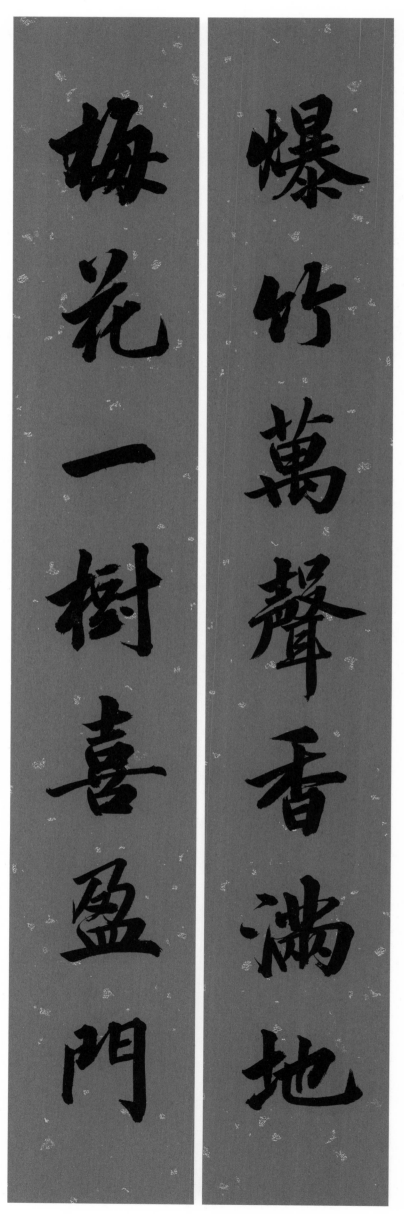

爆竹萬聲香满地

梅花一樹喜盈門

爆竹万声香满地　梅花一树喜盈门

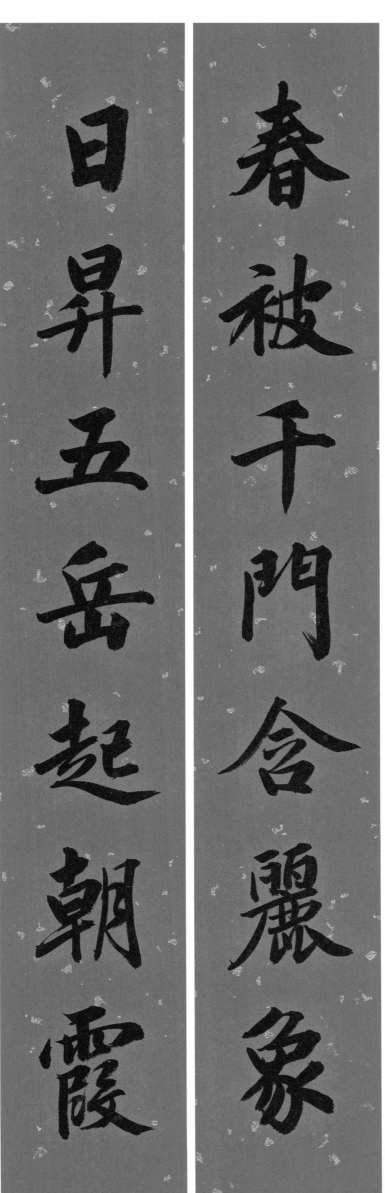

春被千门含丽象　日升五岳起朝霞

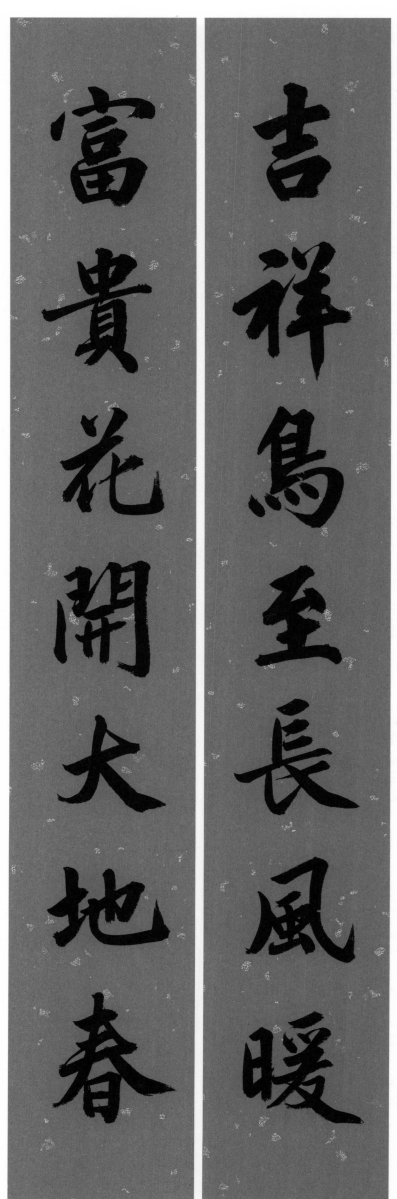

吉祥鳥至長風暖

富貴花開大地春

吉祥鸟至长风暖　富贵花开大地春

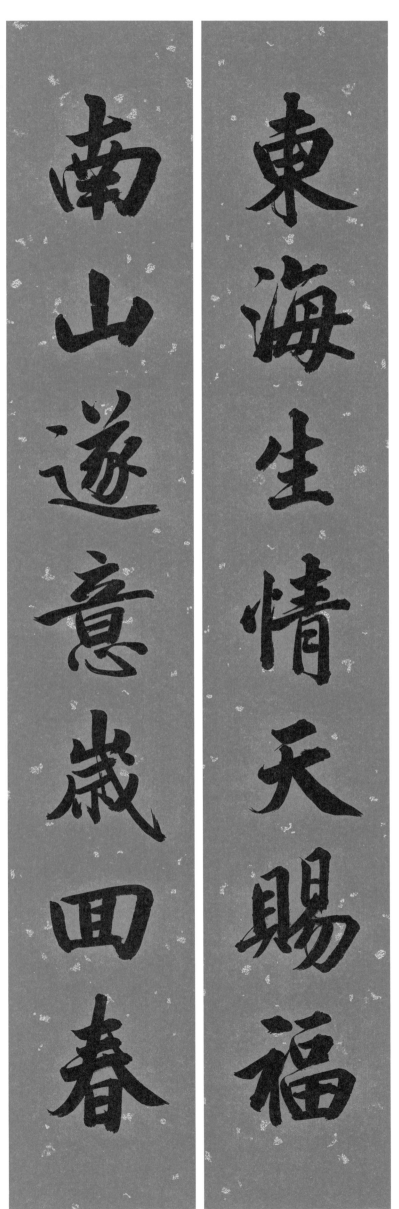

东海生情天赐福 南山遂意岁回春

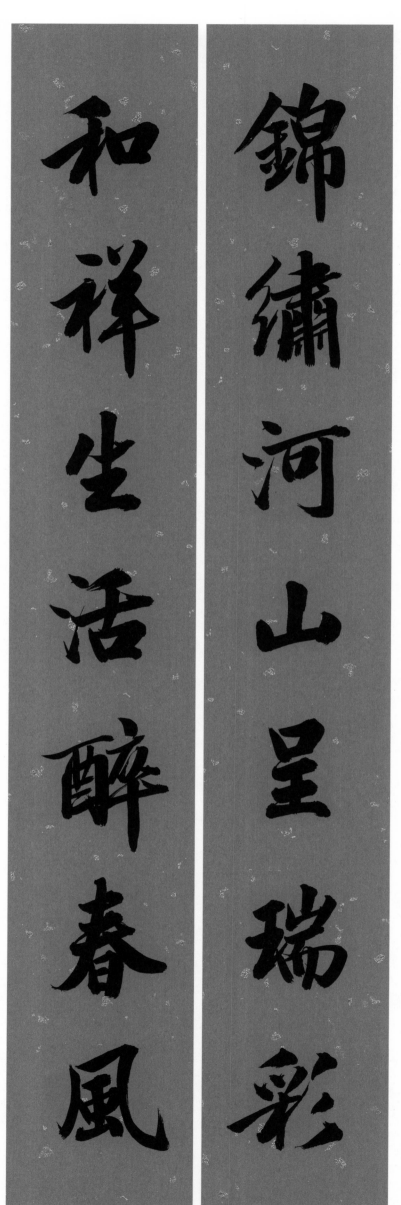

锦绣河山呈瑞彩　和祥生活醉春风

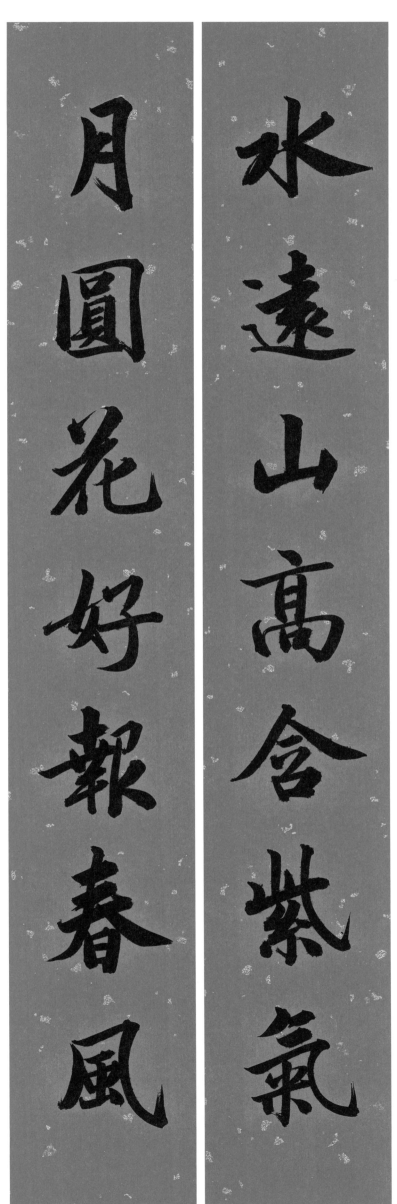

水遠山高含紫氣

月圓花好報春風

水远山高含紫气　月圆花好报春风

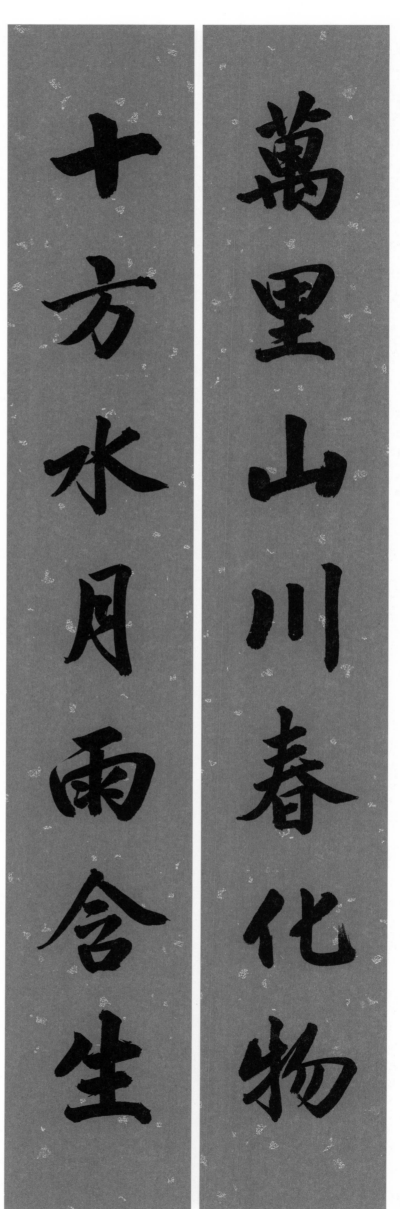

万里山川春化物　十方水月雨含生

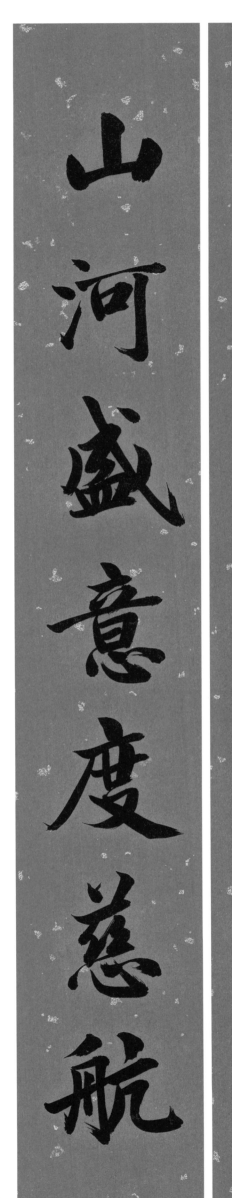
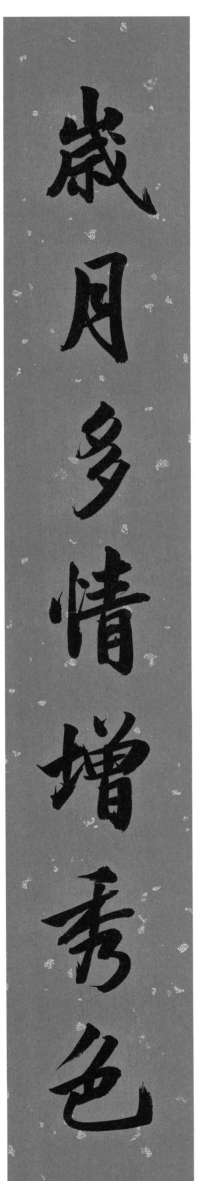

岁月多情增秀色　山河盛意度慈航

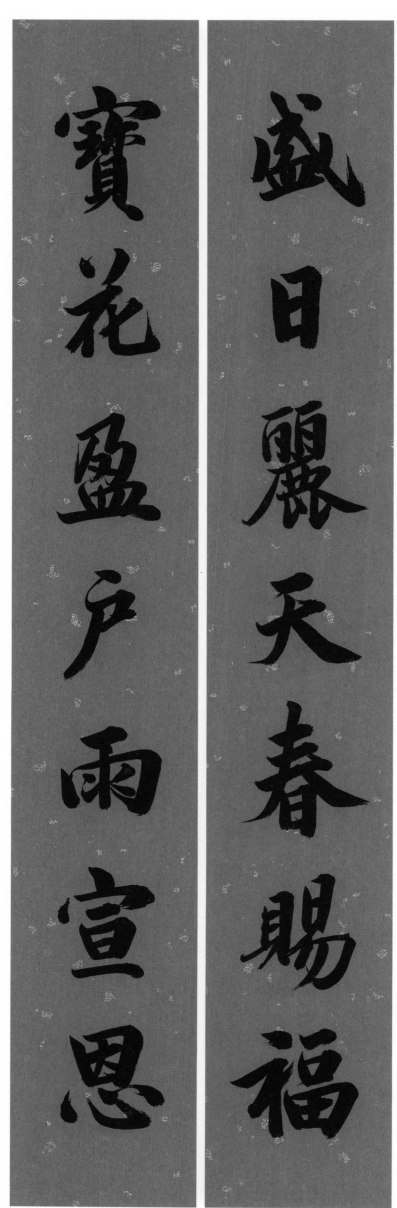

盛日麗天春賜福

寶花盈戶雨宣恩

盛日丽天春赐福　宝花盈户雨宣恩

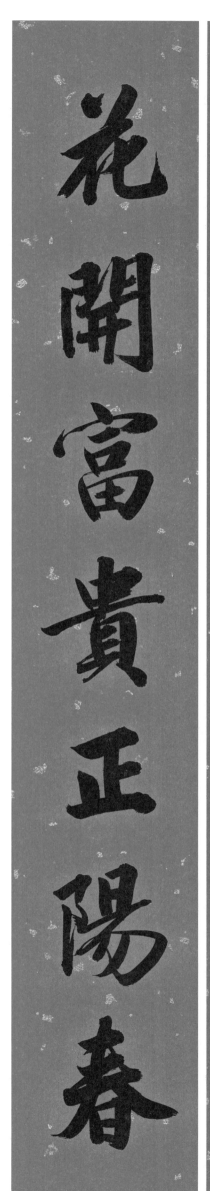
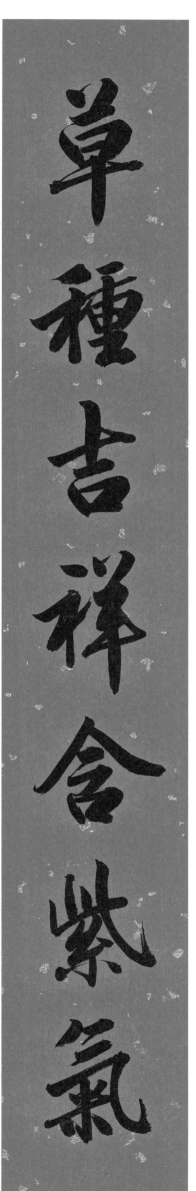

草种吉祥含紫气　花开富贵正阳春

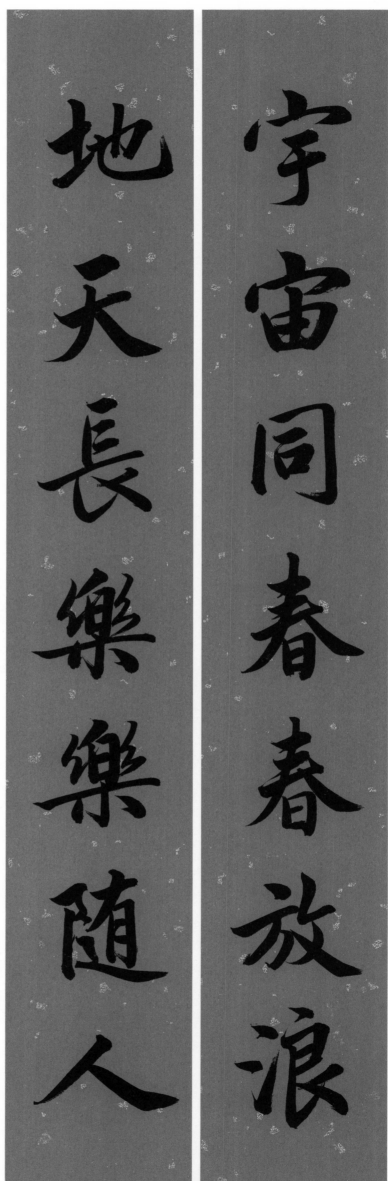

宇宙同春春放浪
地天长乐乐随人

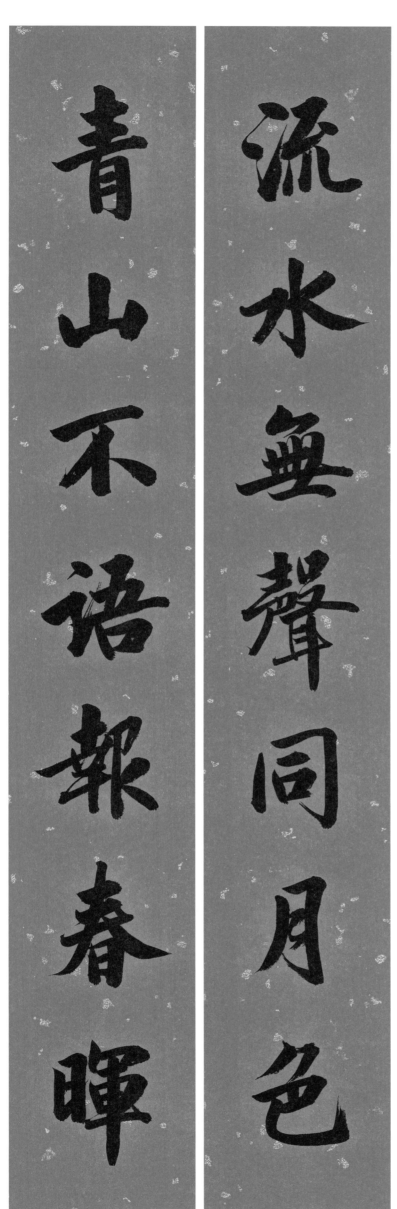

流水无声同月色　青山不语报春晖

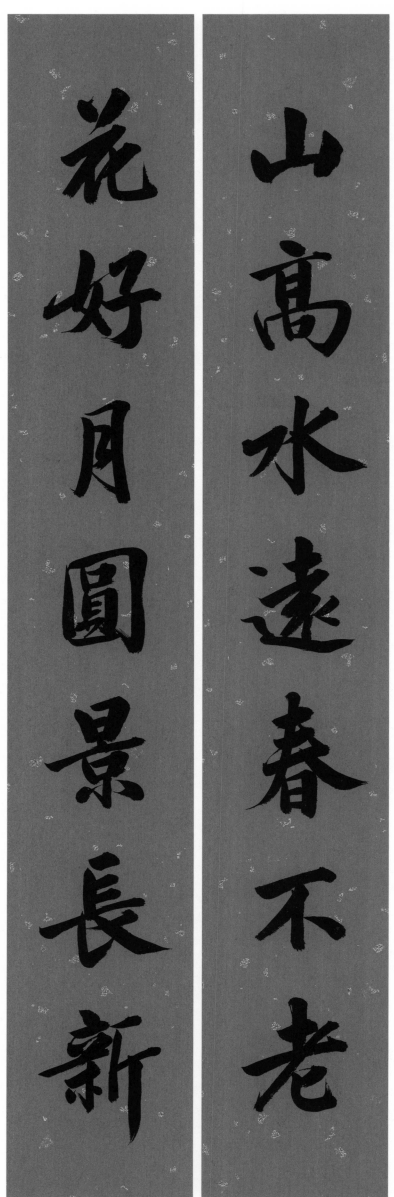

山高水远春不老

花好月圆景长新

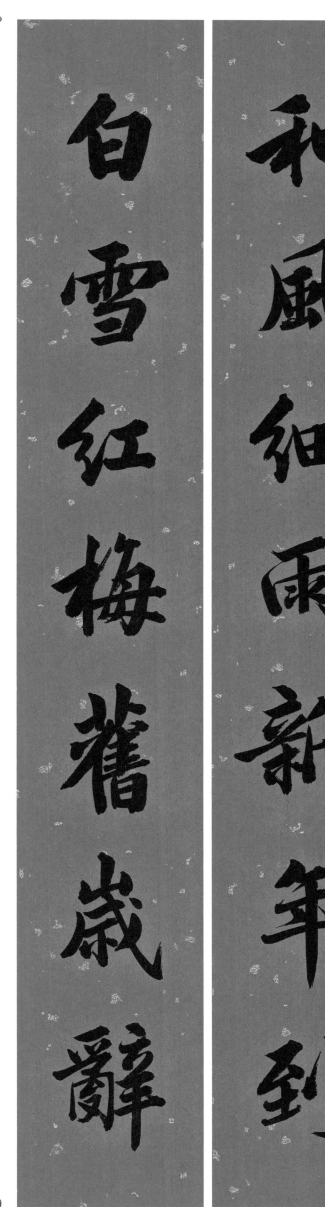

和风细雨新年到 白雪红梅旧岁辞

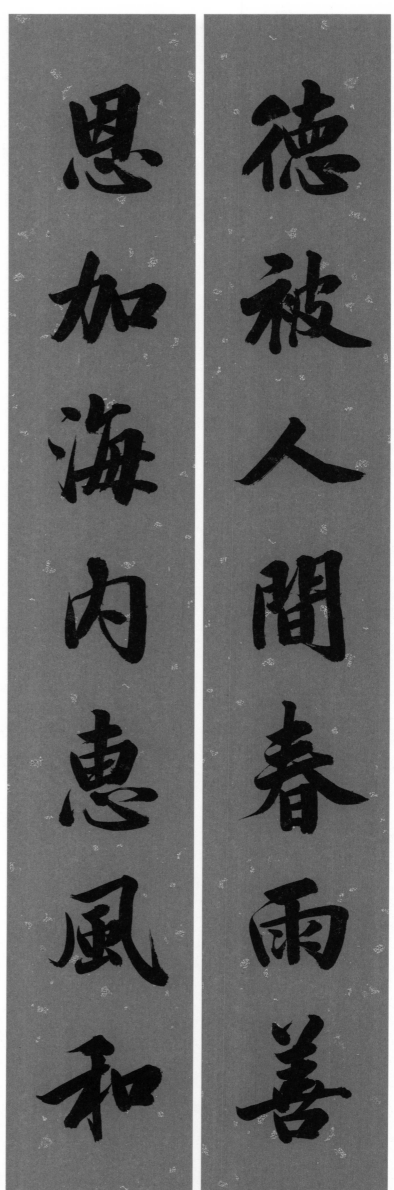

德被人间春雨善

恩加海内惠风和

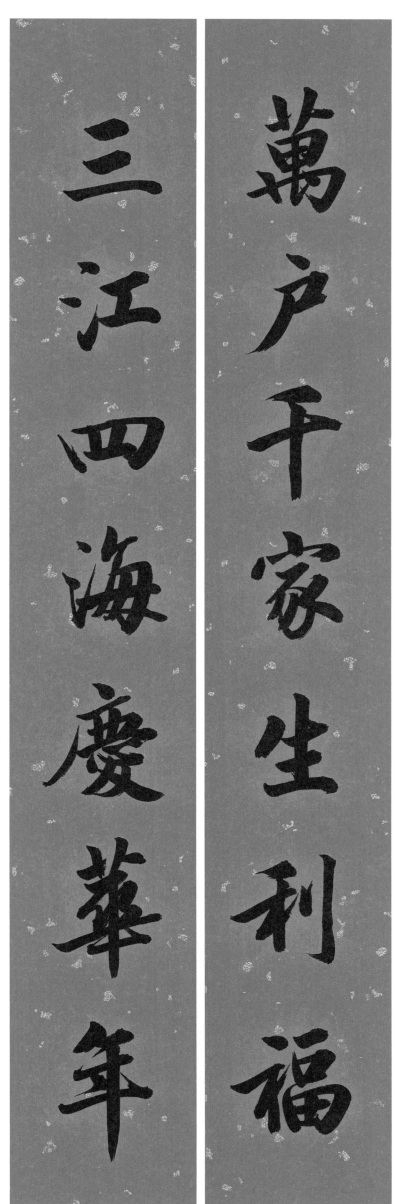

万户千家生利福 三江四海庆华年

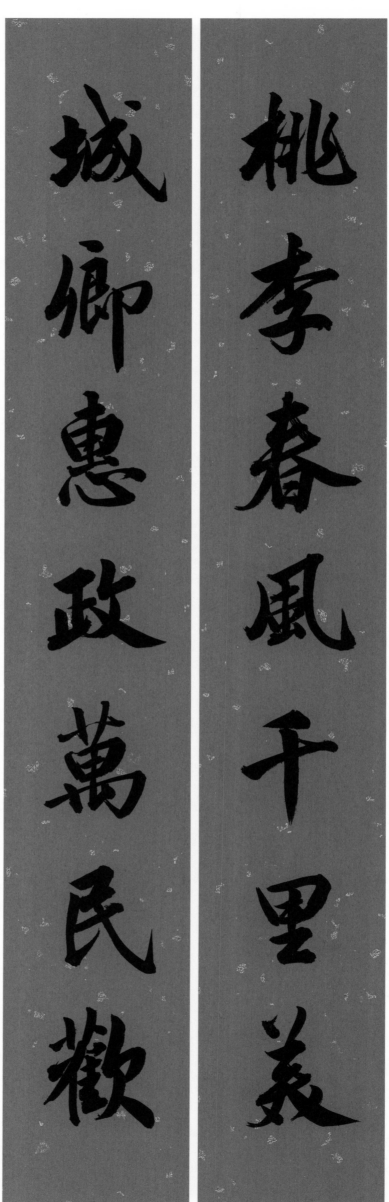

桃李春風千里美

城乡惠政万民欢

桃李春风千里美　城乡惠政万民欢

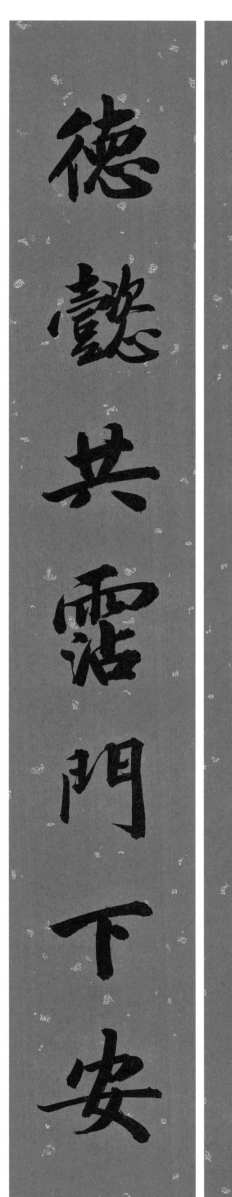
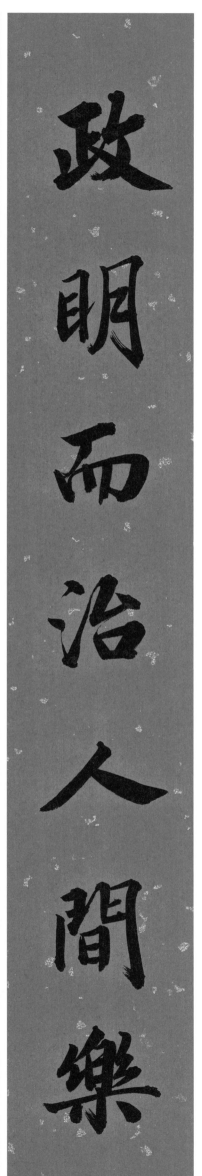

政明而治人间乐　德懿共沾门下安

政明而治人间乐

德懿共沾门下安

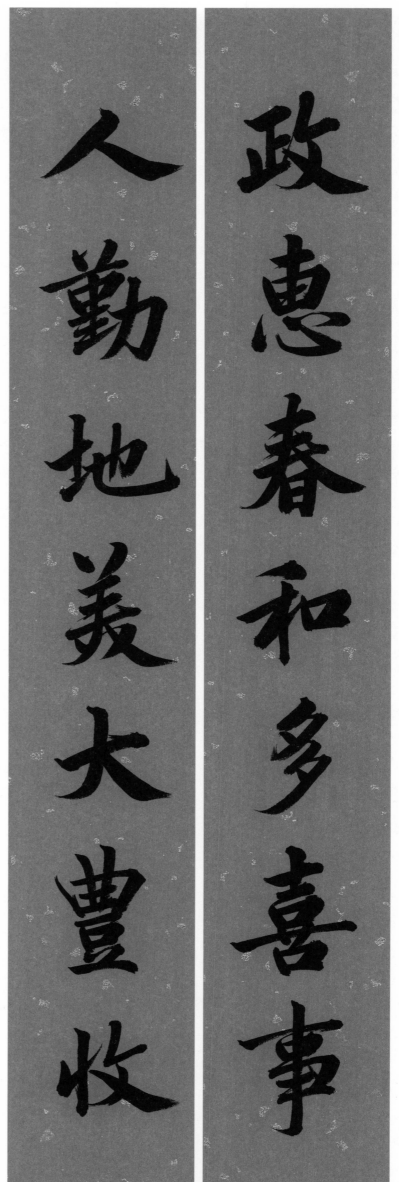

政惠春和多喜事

人勤地美大丰收

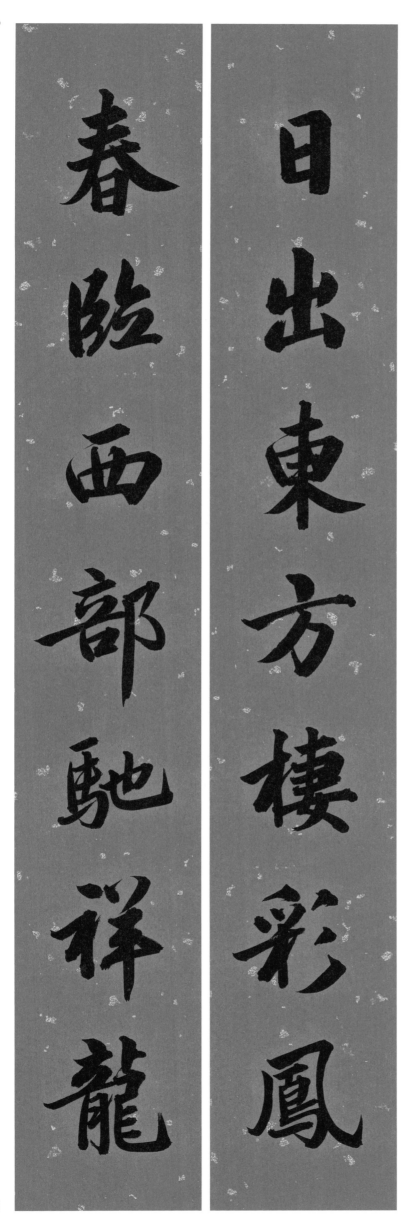

日出东方栖彩凤　春临西部驰祥龙

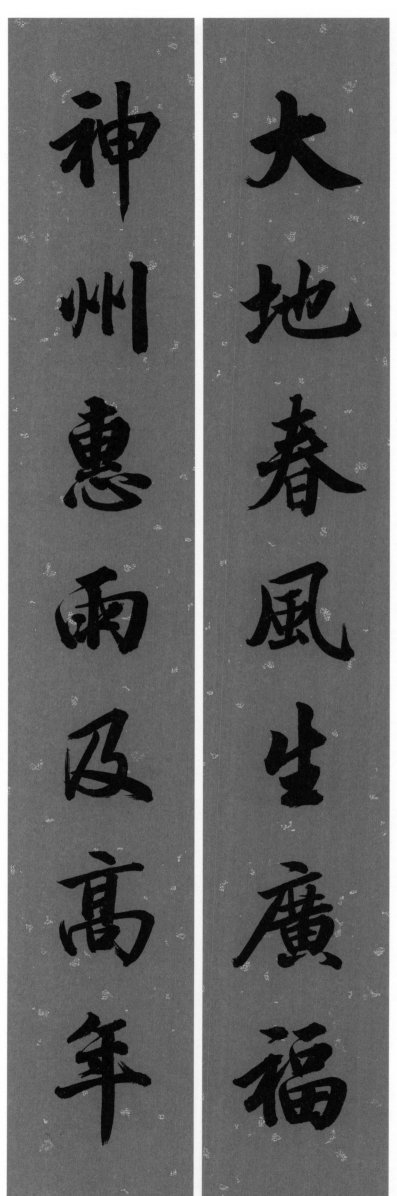

大地春風生廣福

神州惠雨及高年

大地春风生广福　神州惠雨及高年

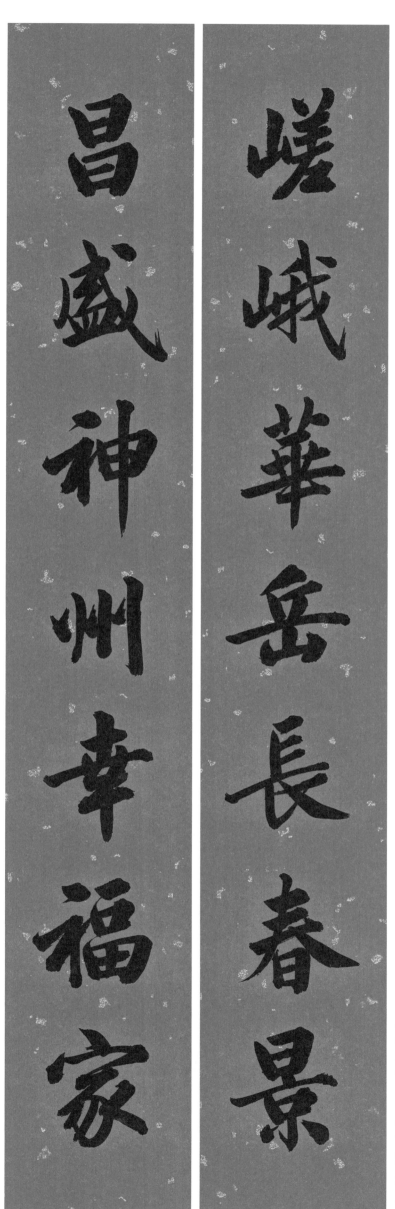

嵯峨华岳长春景　昌盛神州幸福家

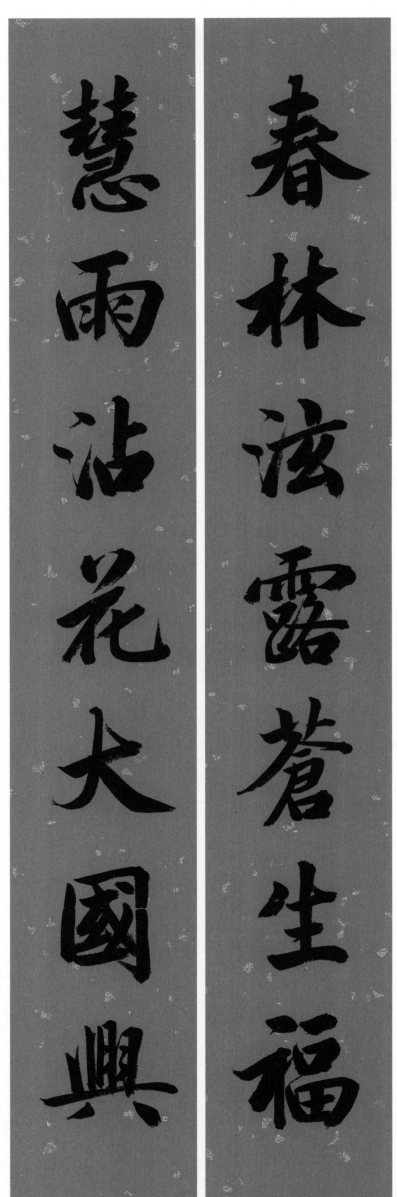

春林泫露苍生福　慧雨沾花大国兴

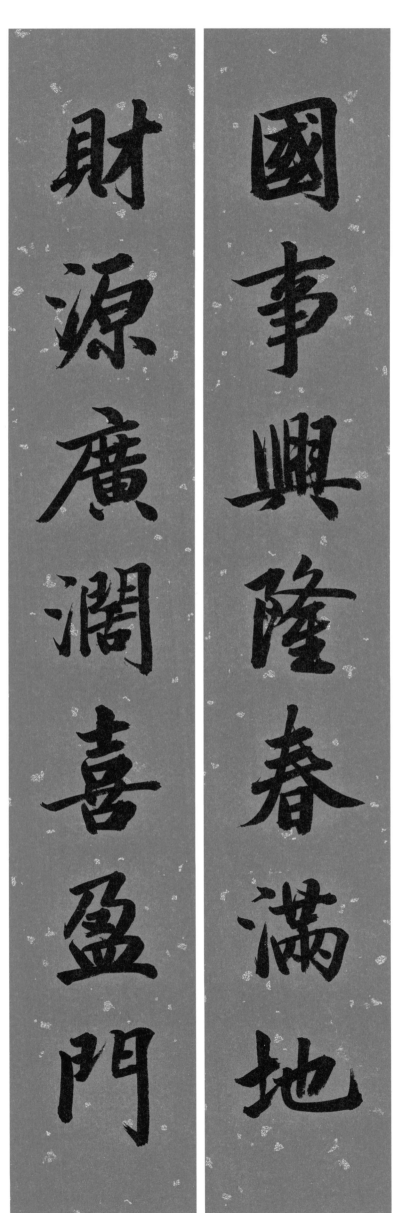

国事兴隆春满地 财源广阔喜盈门

国事兴隆春满地　财源广阔喜盈门

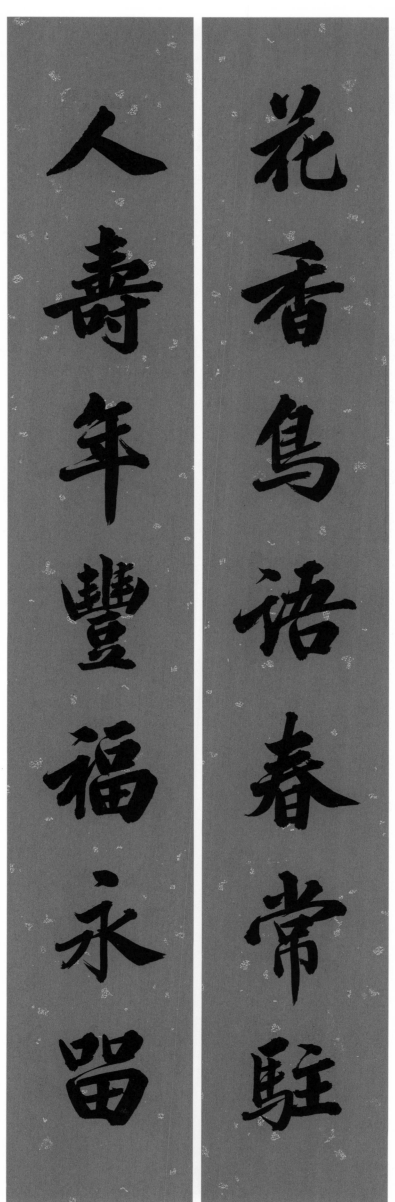

花香鸟语春常驻

人寿年丰福永留

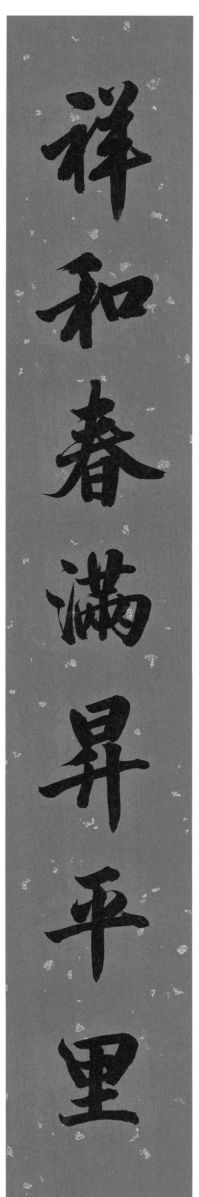

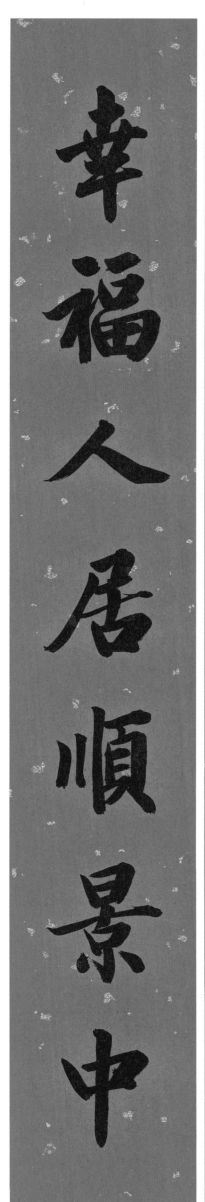

祥和春满升平里　幸福人居顺景中

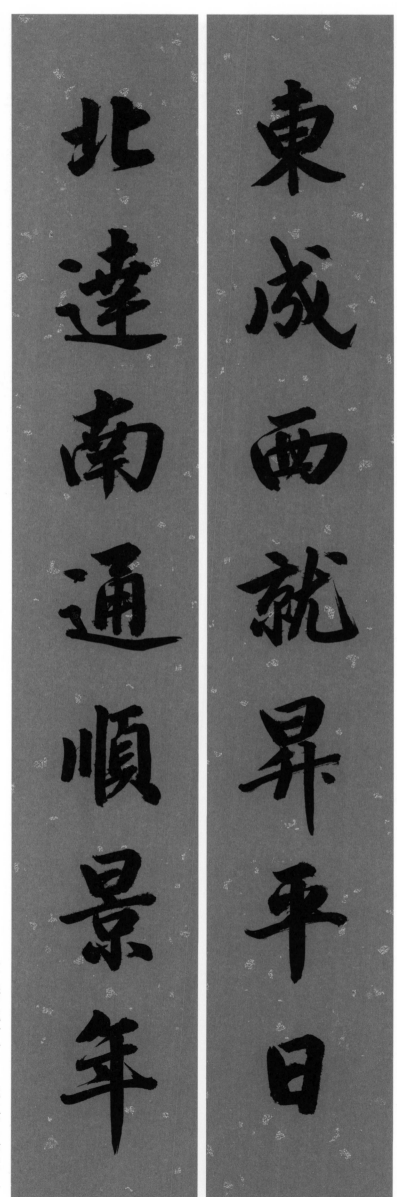

東成西就昇平日

北達南通順景年

东成西就升平日　北达南通顺景年

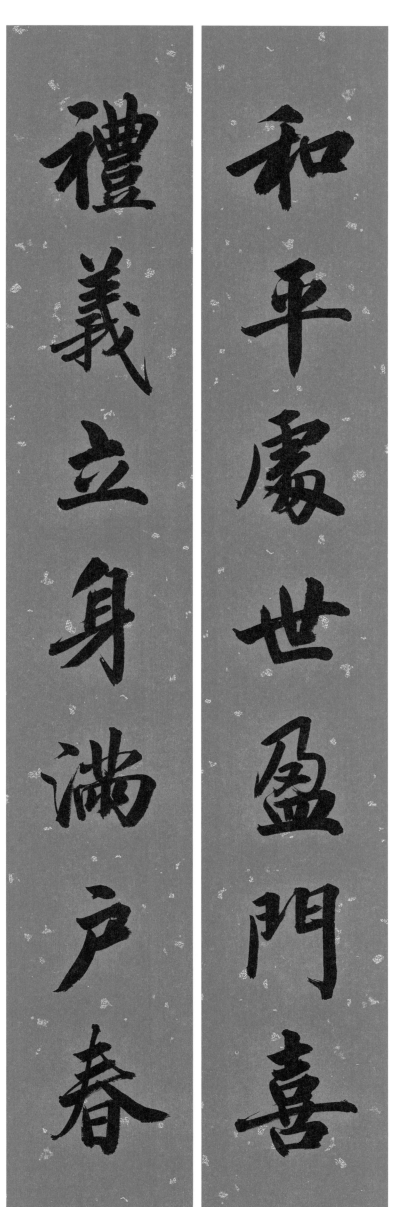

禮義立身滿戶春

和平處世盈門喜

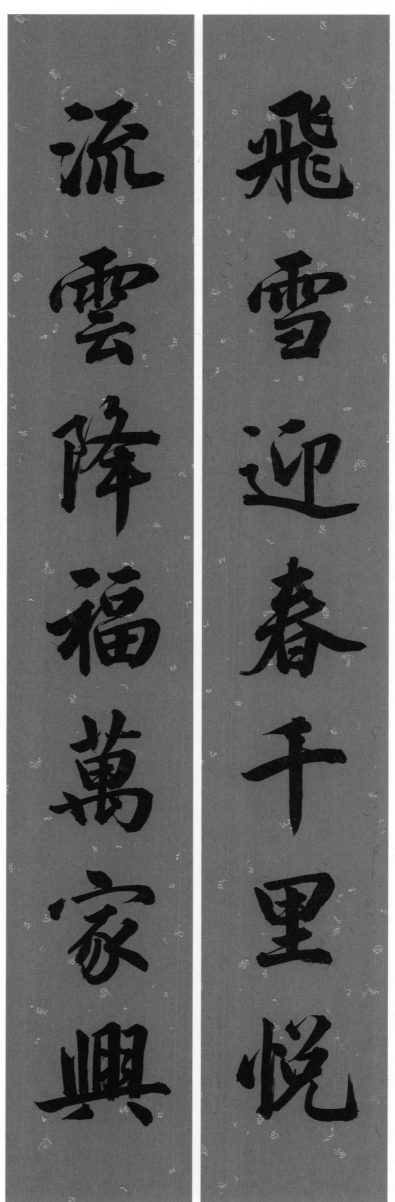

飞雪迎春千里悦　流云降福万家兴

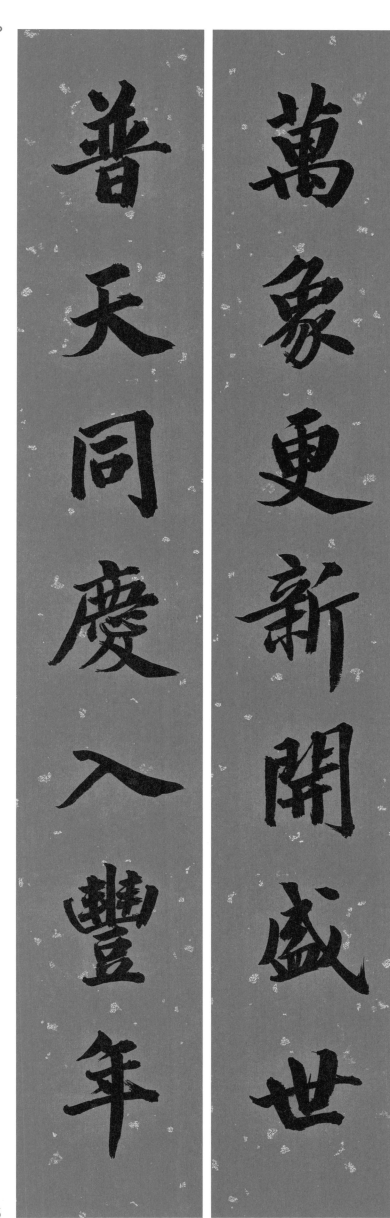

萬象更新開盛世　普天同慶入豐年

万象更新开盛世　普天同庆入丰年

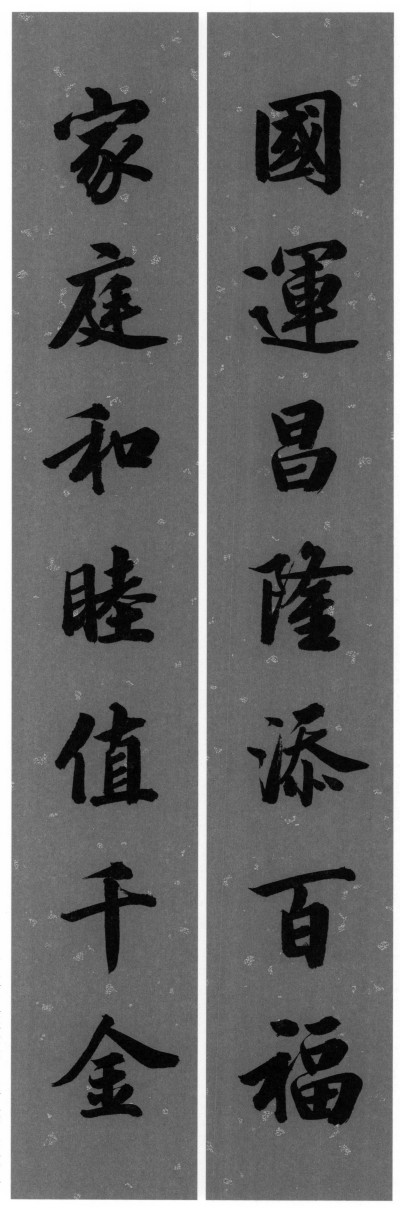

国运昌隆添百福　家庭和睦值千金

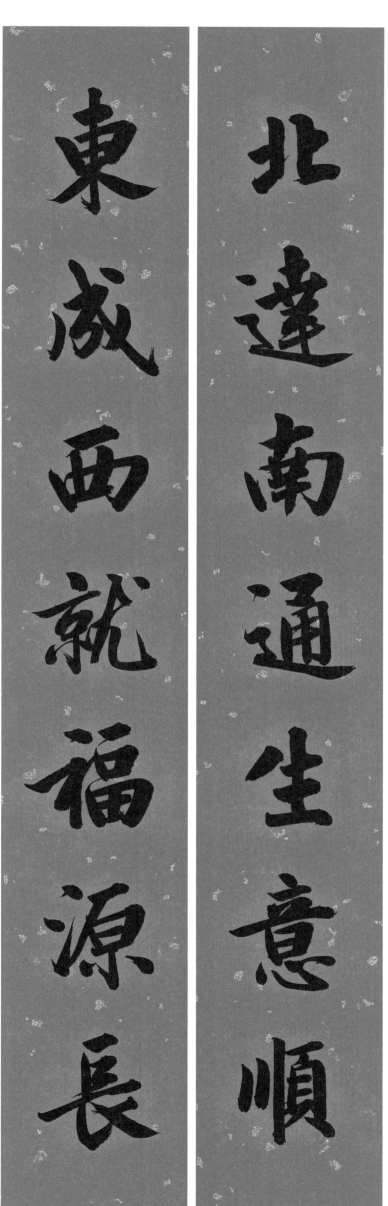

北达南通生意顺　东成西就福源长

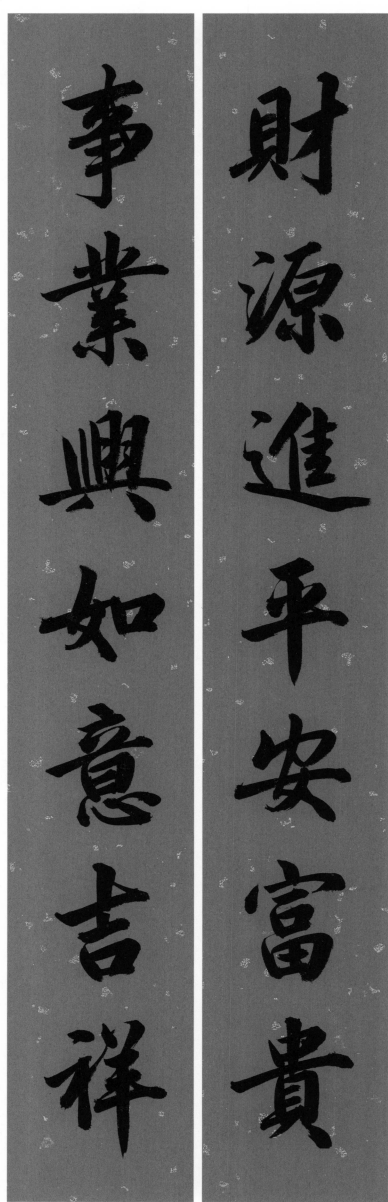

财源进平安富贵　事业兴如意吉祥

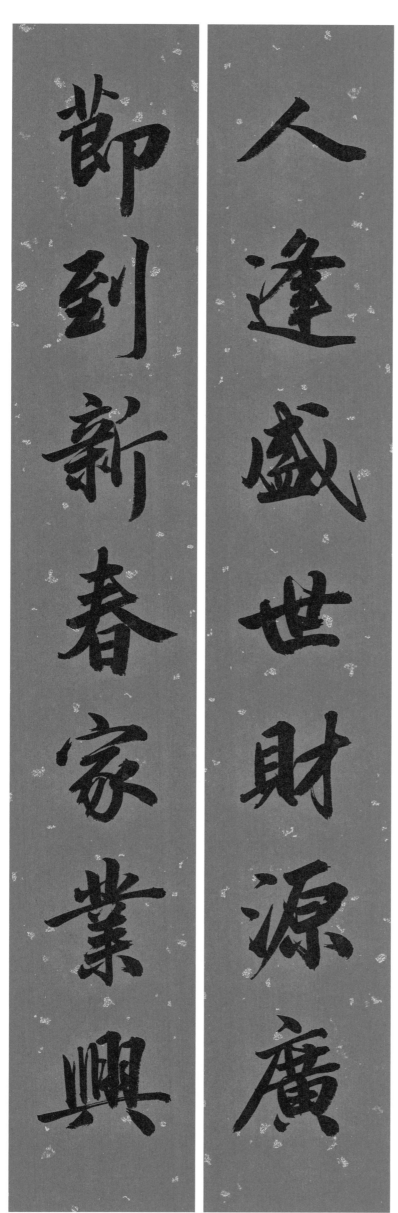

人逢盛世财源广　节到新春家业兴

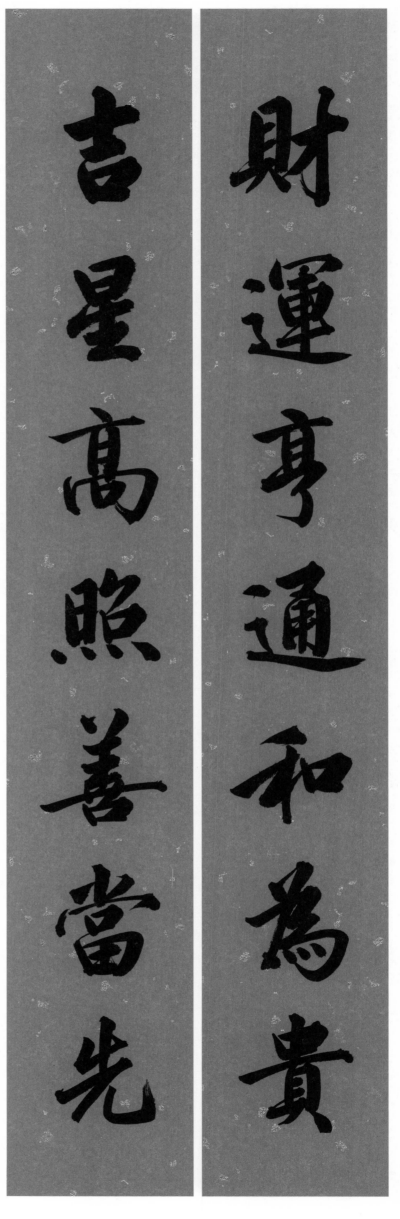

财运亨通和为贵　吉星高照善当先

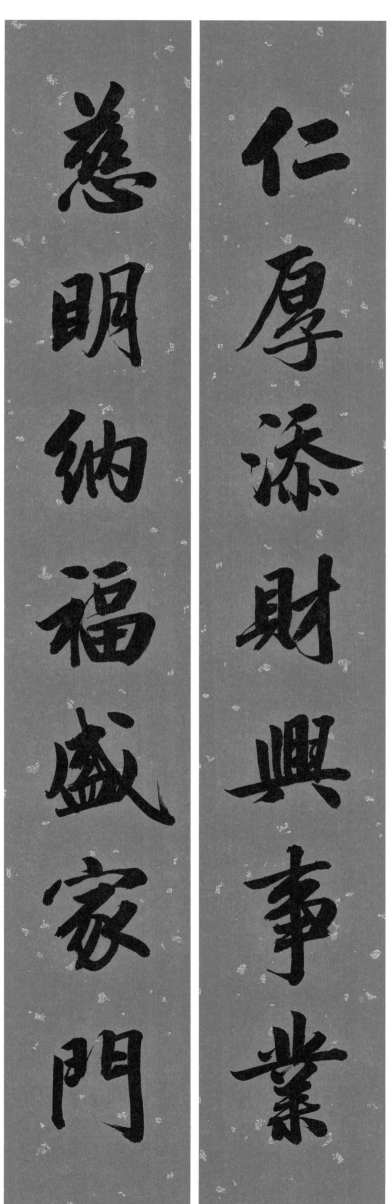

仁厚添财兴事业　慈明纳福盛家门

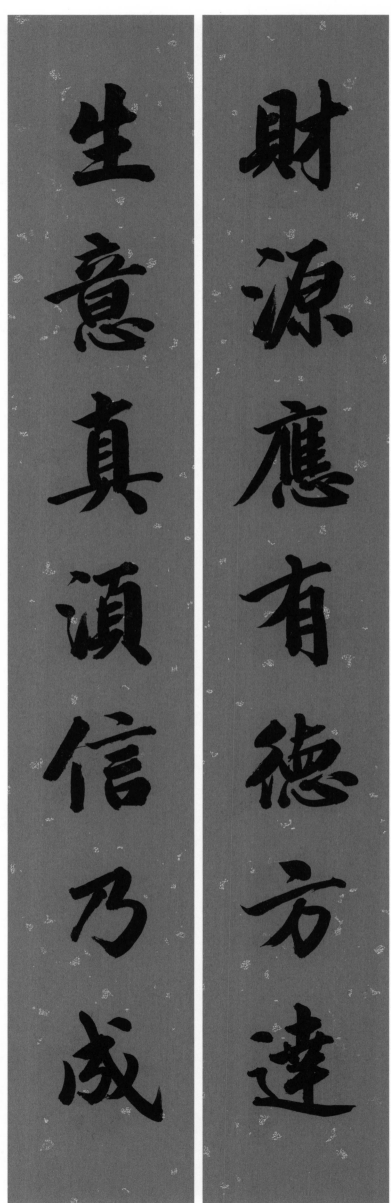

財源應有德方達

生意真須信乃成

財源应有德方达　生意真须信乃成

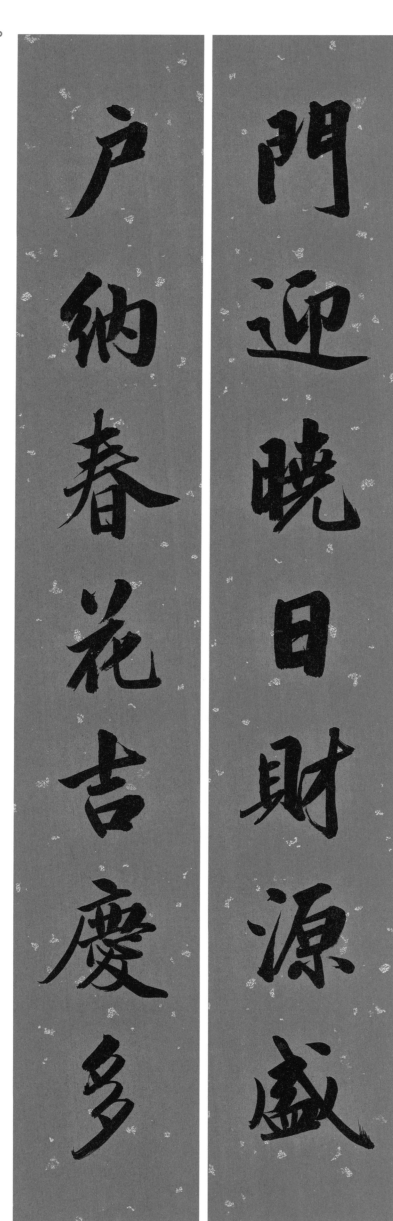

门迎晓日财源盛　户纳春花吉庆多

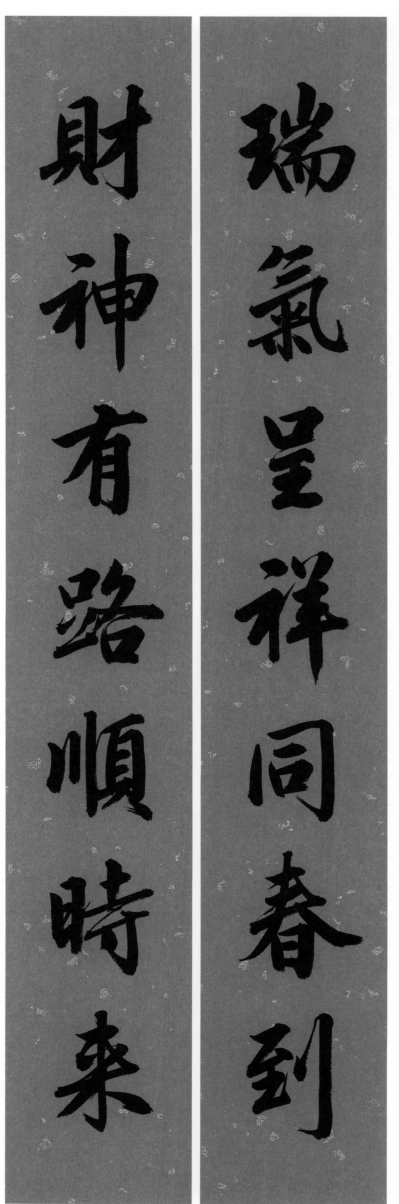

瑞气呈祥同春到　财神有路顺时来

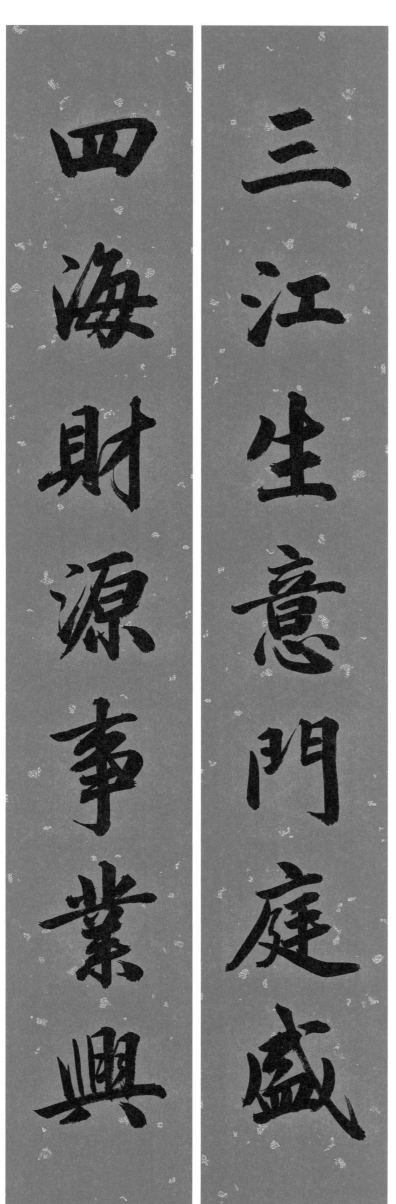

三江生意门庭盛

四海财源事业兴

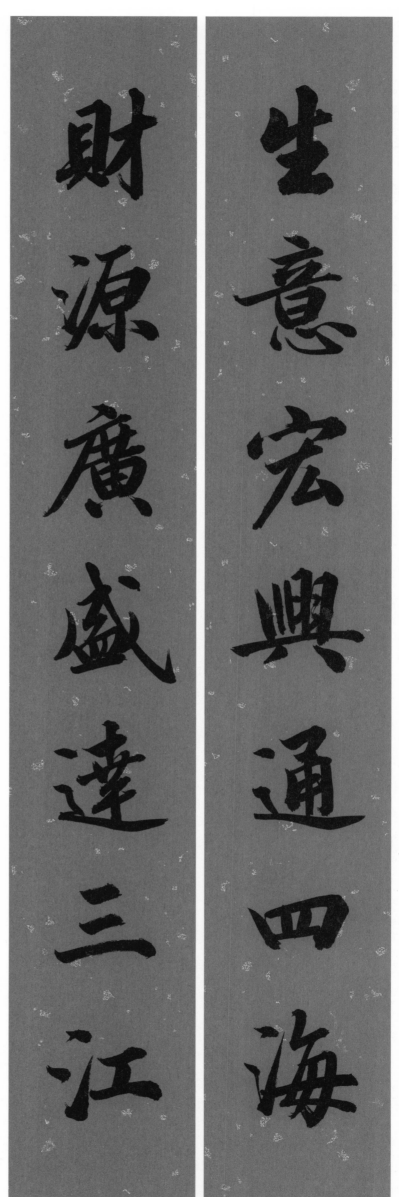

生意宏兴通四海　财源广盛达三江

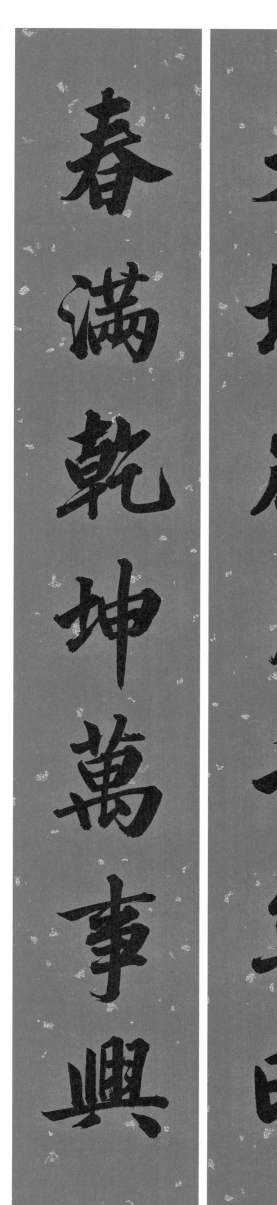

天增岁月千年旺

天增岁月千年旺　春满乾坤万事兴

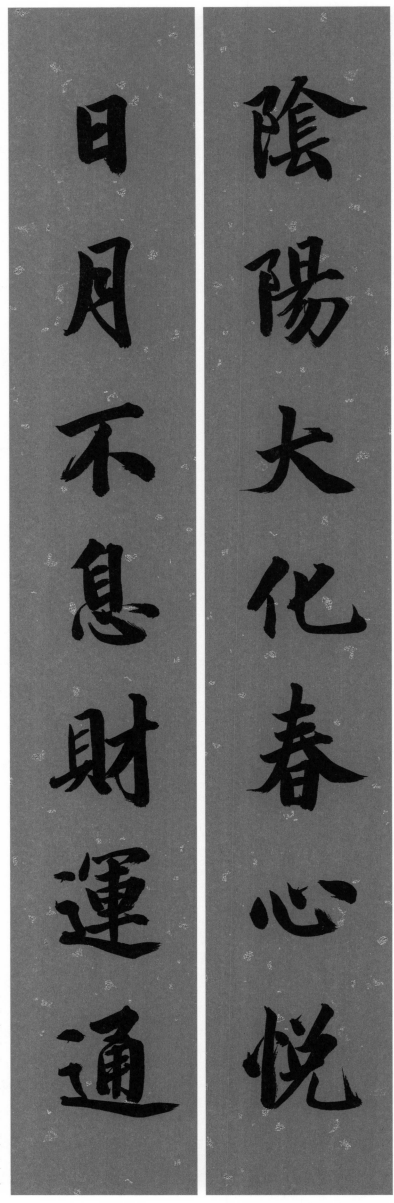

陰陽大化春心悦

日月不息財運通

阴阳大化春心悦　日月不息财运通

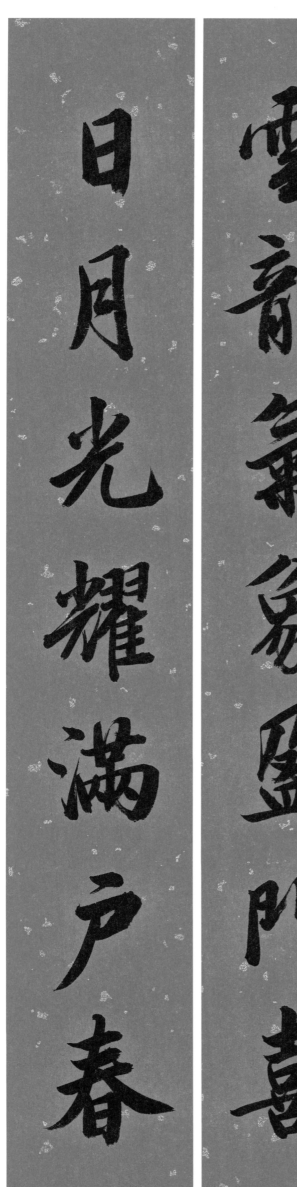

雲龍氣象盈門喜

日月光耀滿戶春

云龙气象盈门喜 日月光辉满户春

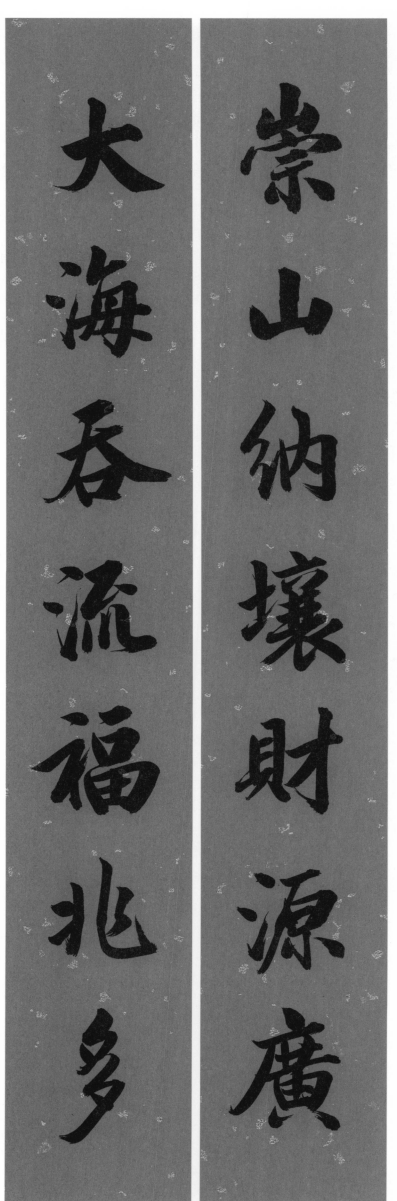

崇山纳壤财源广 大海吞流福兆多

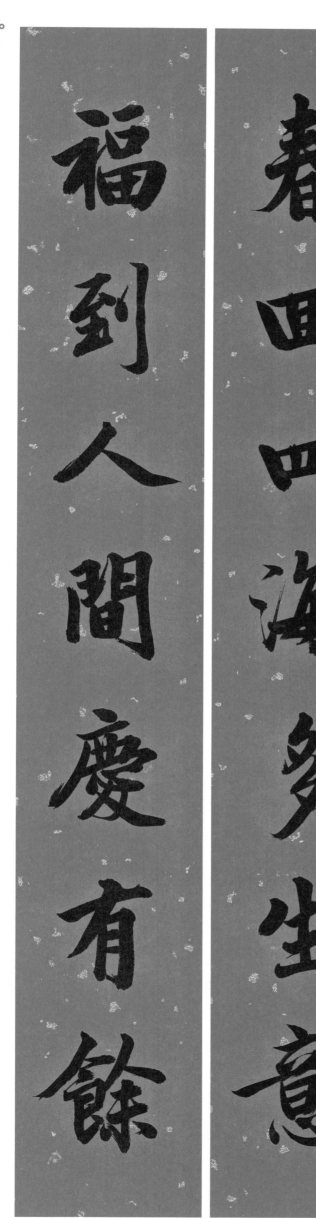

春回四海多生意

福到人間慶有餘

春回四海多生意　福到人间庆有余

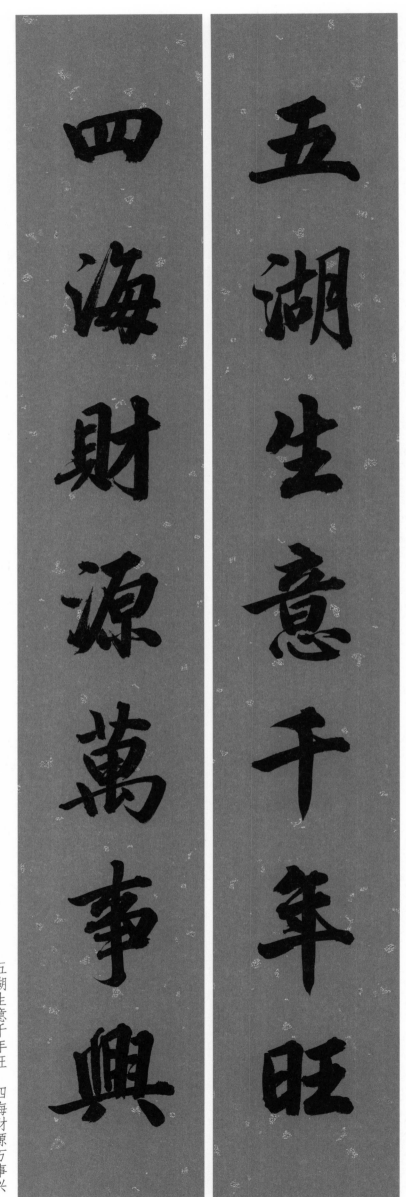

五湖生意千年旺·四海财源万事兴

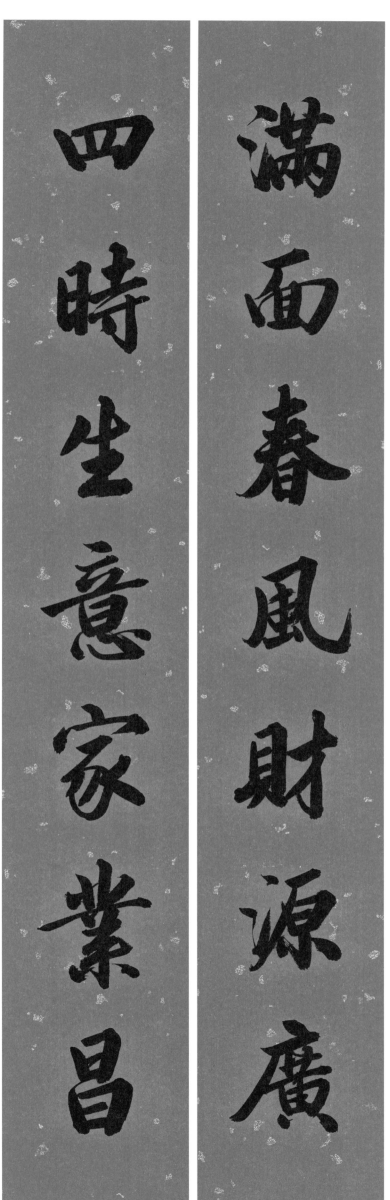

满面春风财源广　四时生意家业昌

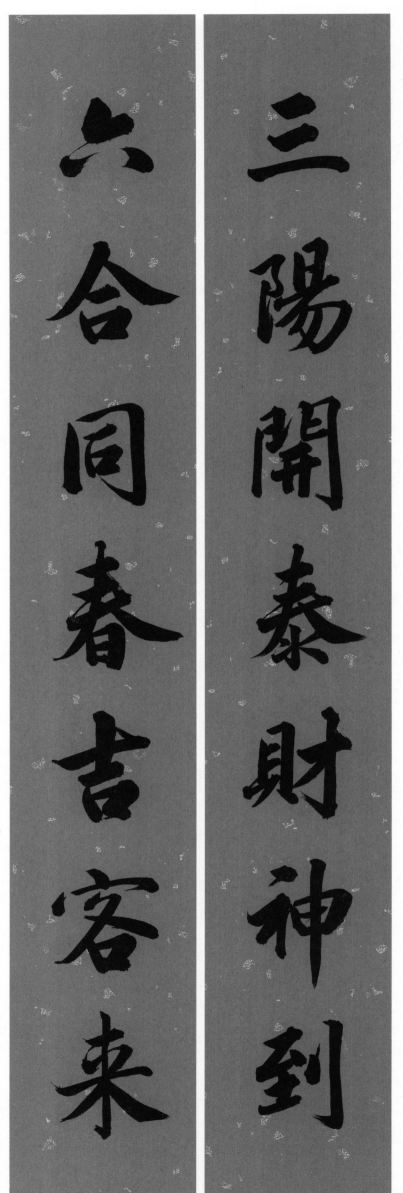

三陽開泰財神到

六合同春吉客來

三阳开泰财神到　六合同春吉客来

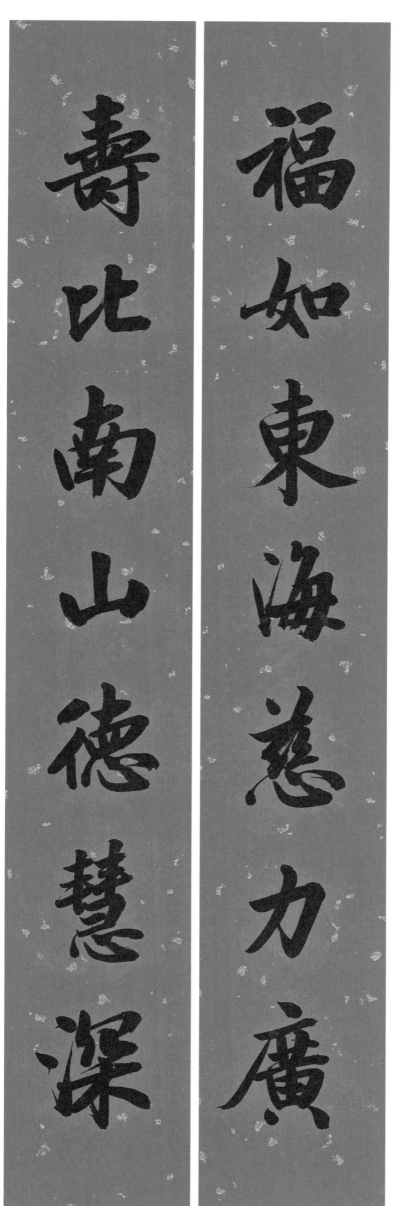

福如东海慈力广　寿比南山德慧深

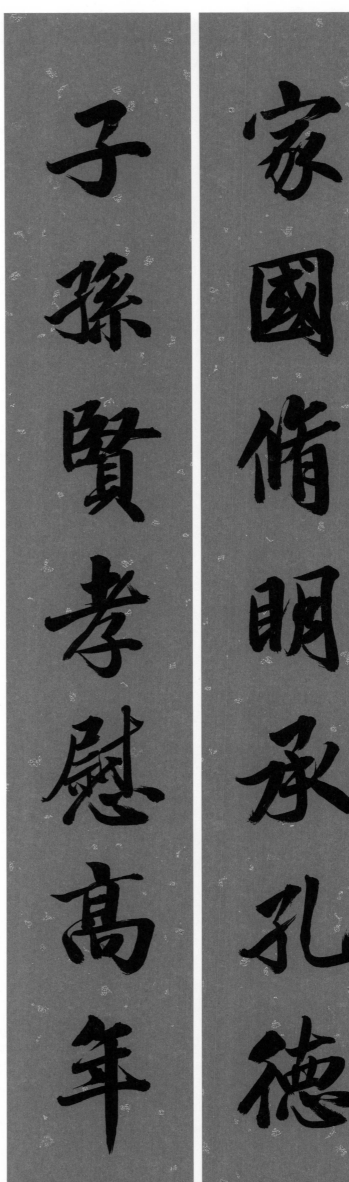

家国修明承孔德　子孙贤孝慰高年

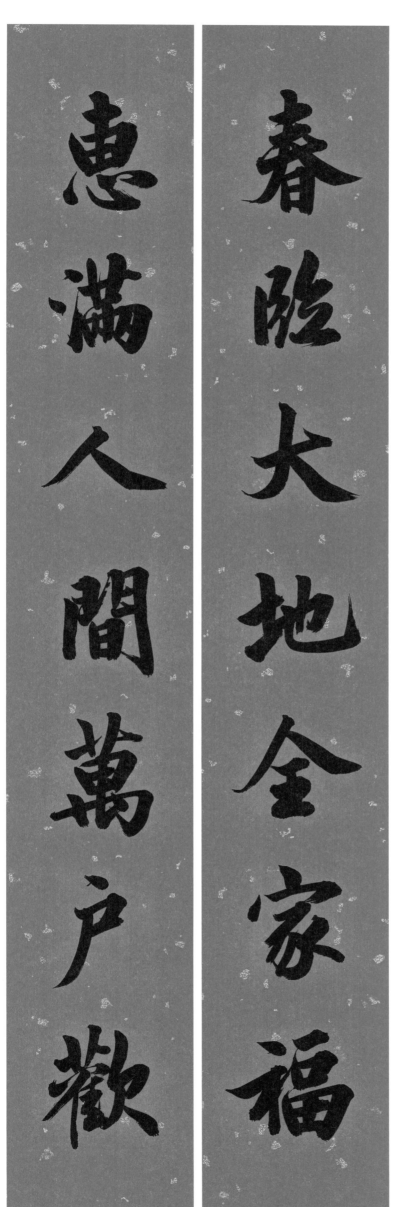

春临大地全家福　惠满人间万户欢

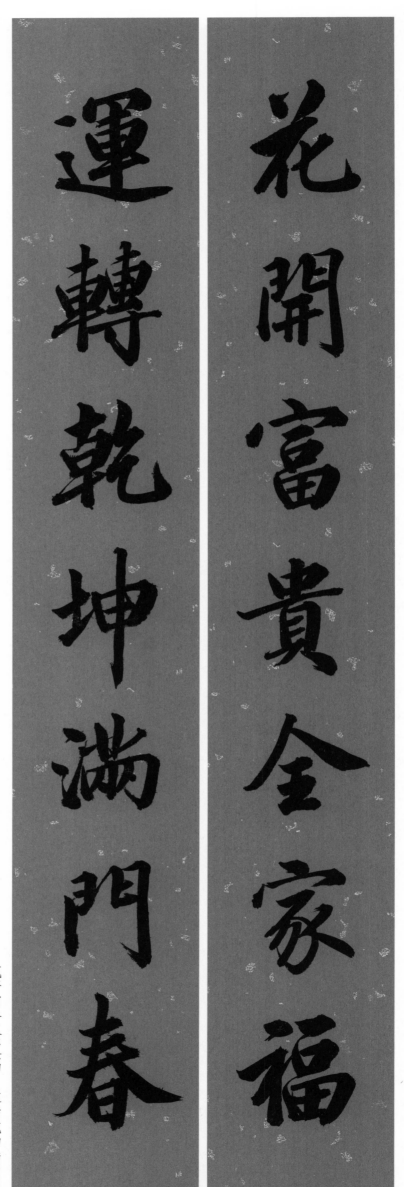

花開富貴全家福

運轉乾坤滿門春

花开富贵全家福 运转乾坤满门春

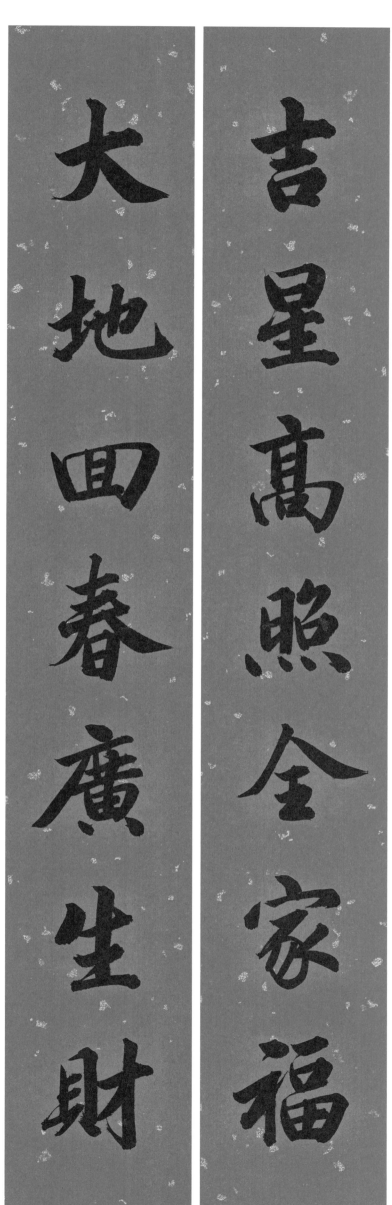

吉星高照全家福　大地回春广生财

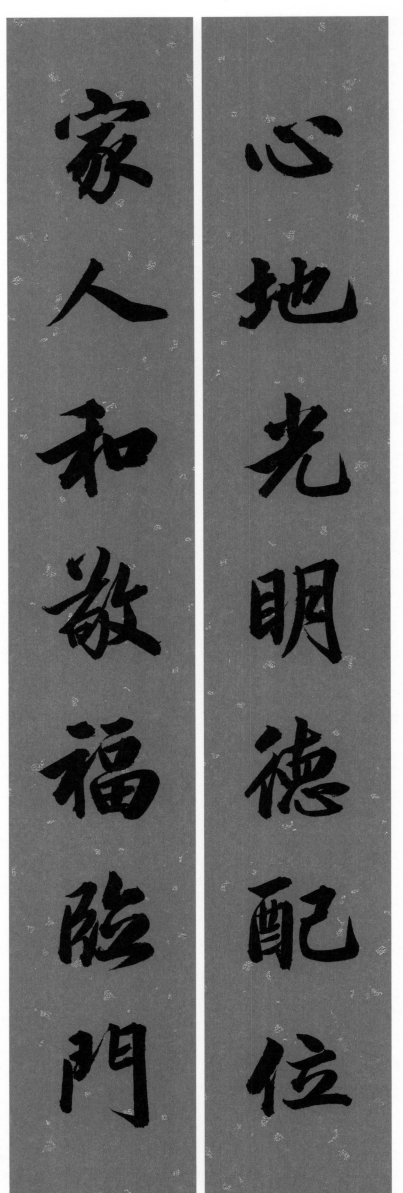

心地光明德配位

家人和敬福临门

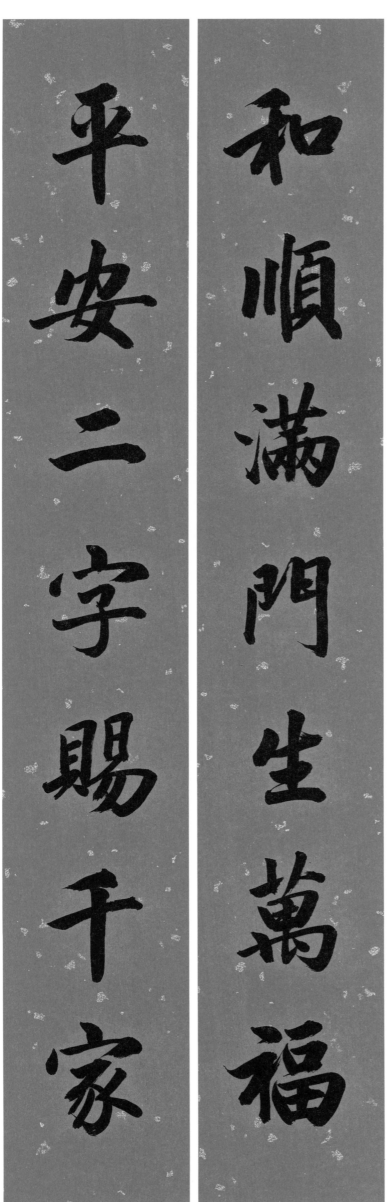

和顺满门生万福 平安二字赐千家

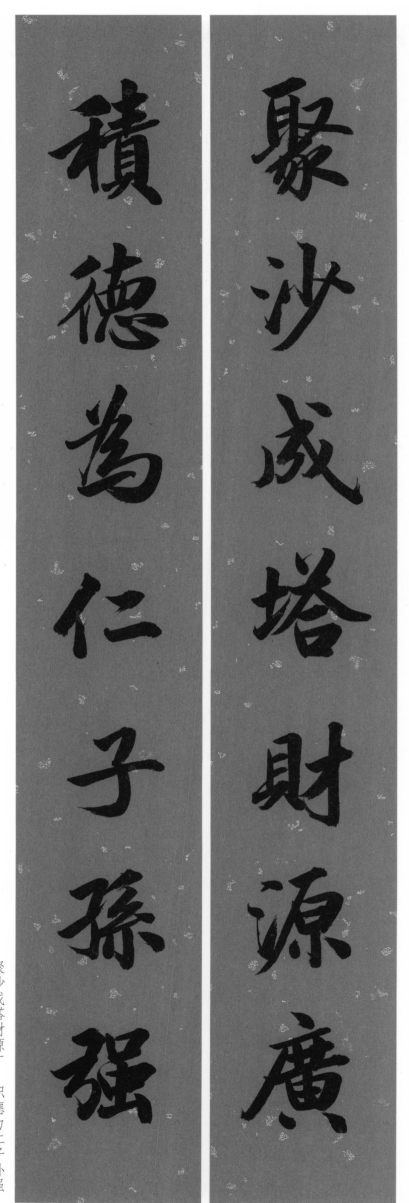

聚沙成塔财源广

积德为仁子孙强

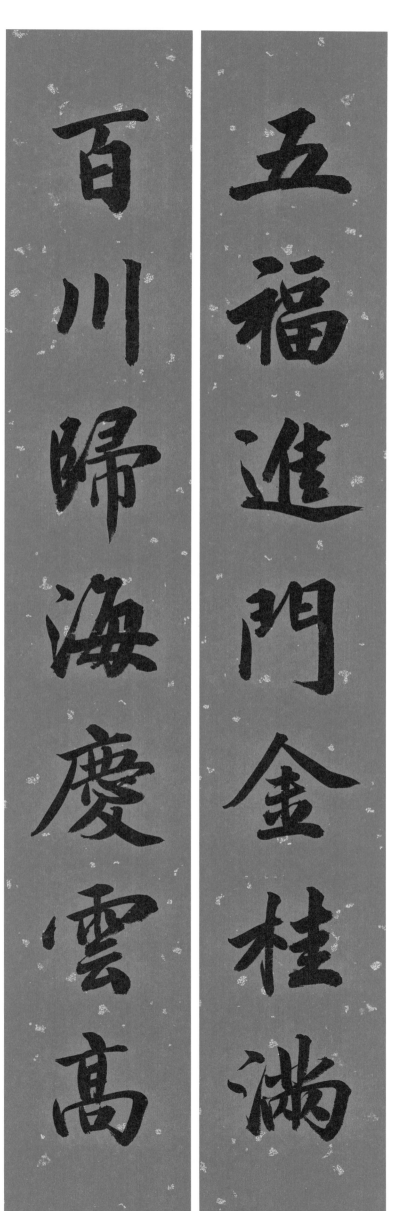

五福进门金桂满

百川归海庆云高

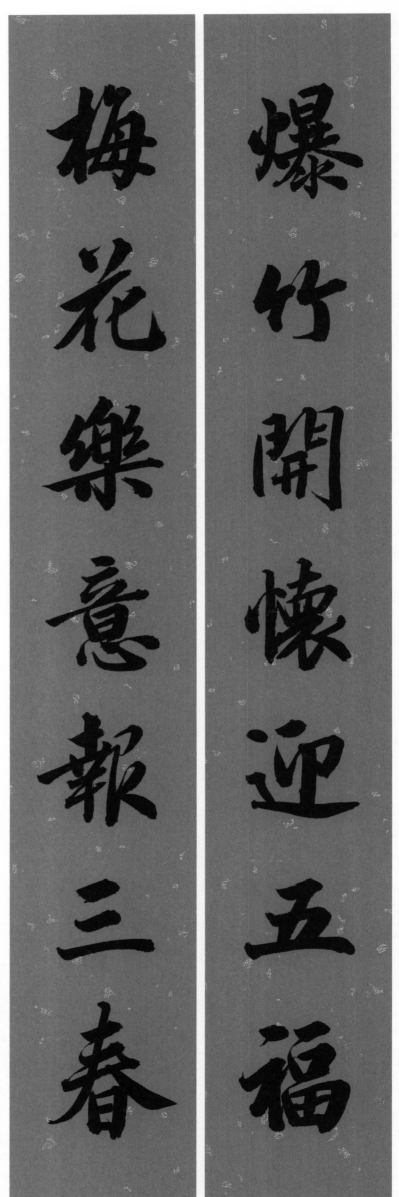

爆竹開懷迎五福

梅花樂意報三春

爆竹开怀迎五福　梅花乐意报三春

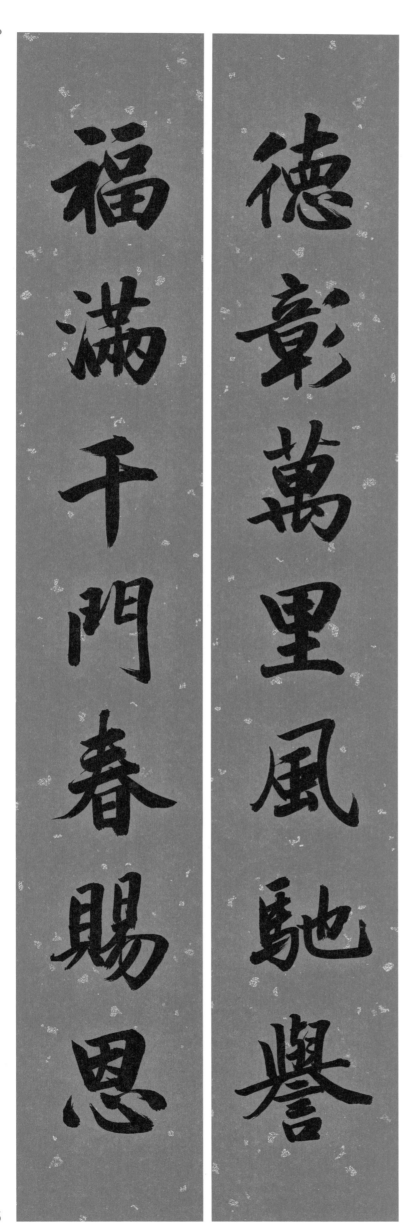

德彰万里风驰誉　福满千门春赐恩

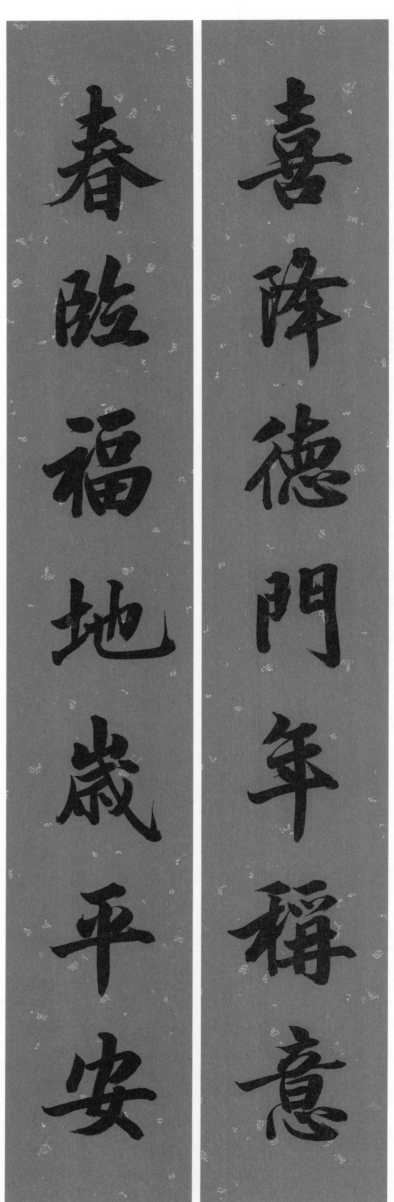

喜降德门年称意　春临福地岁平安

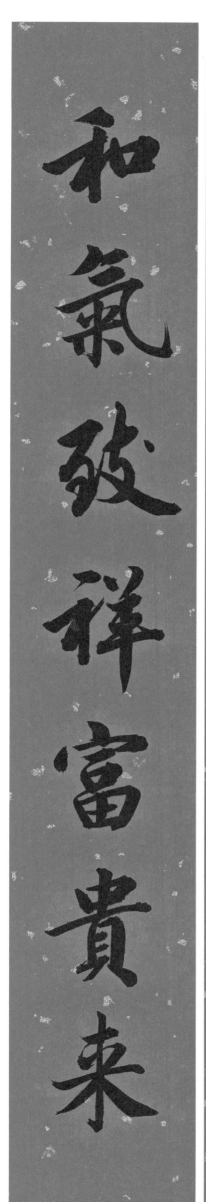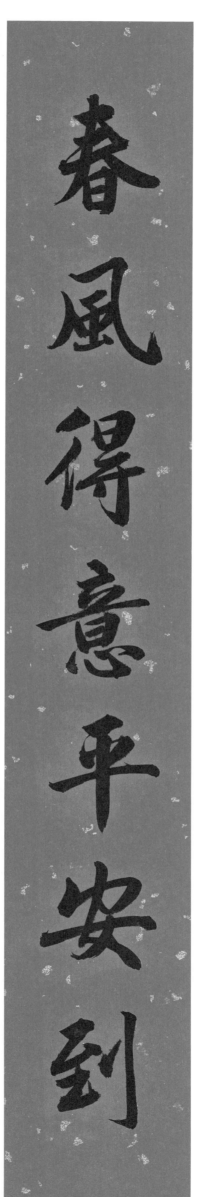

春风得意平安到　和气致祥富贵来

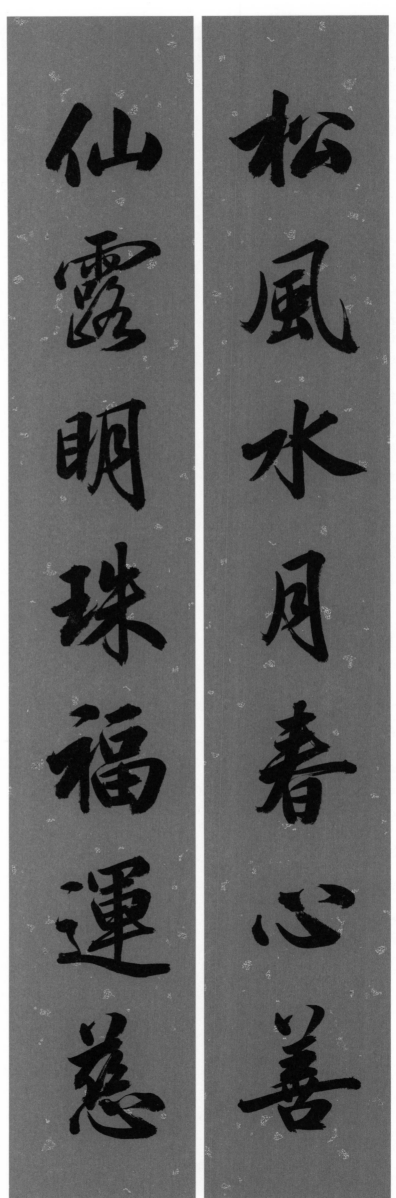

松风水月春心善 仙露明珠福运慈

松风水月春心善　仙露明珠福运慈

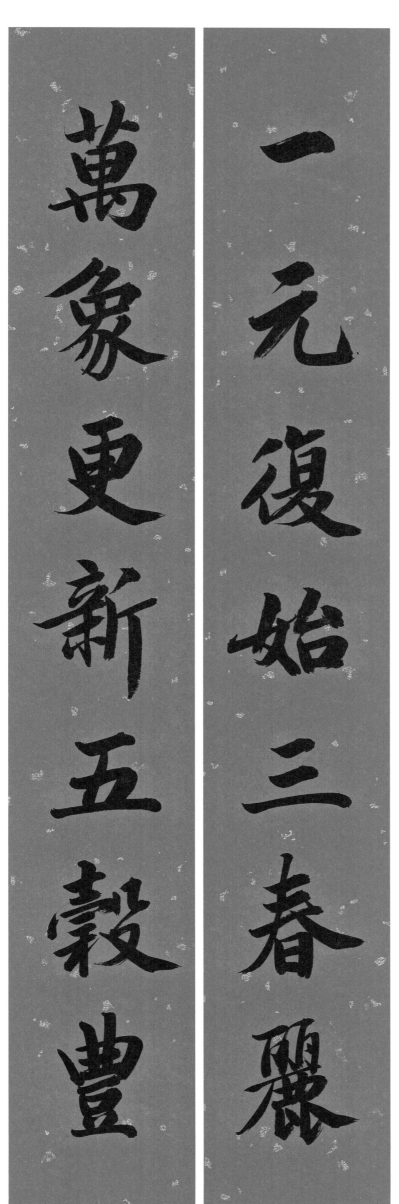

萬象更新五穀豐

一元復始三春麗

一元复始三春丽　万象更新五谷丰

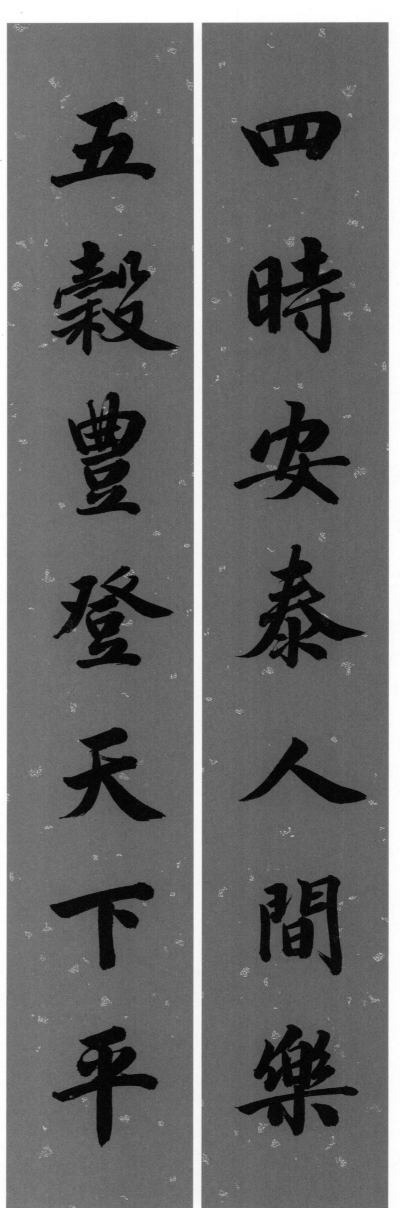

四时安泰人间乐　五谷丰登天下平

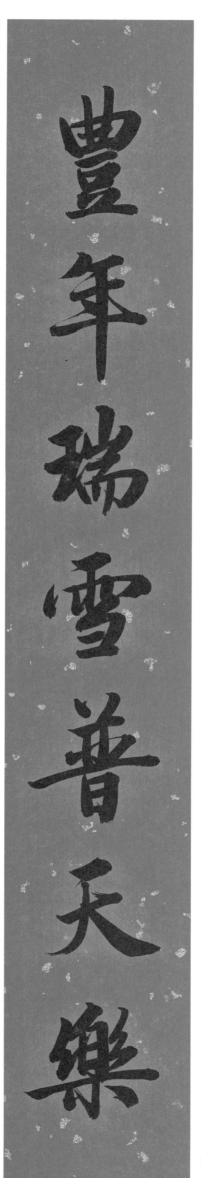

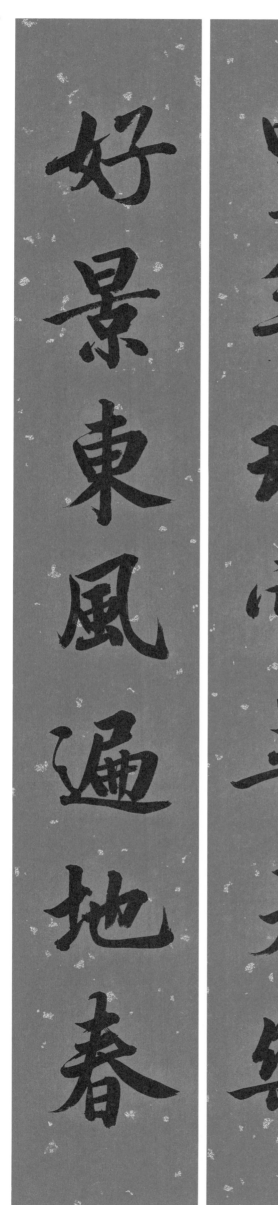

豐年瑞雪普天樂

好景東風遍地春

丰年瑞雪普天乐　好景东风遍地春

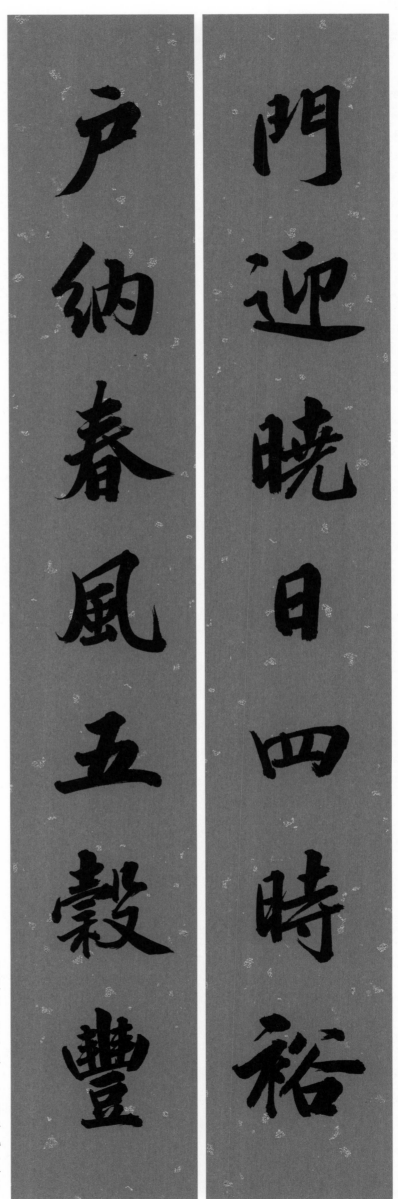

门迎晓日四时裕　户纳春风五谷丰

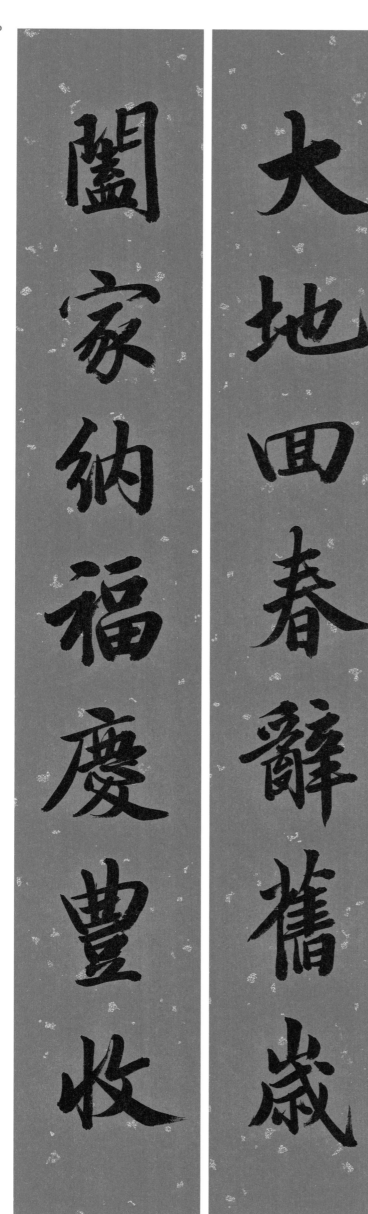

大地回春辞旧岁　阖家纳福庆丰收

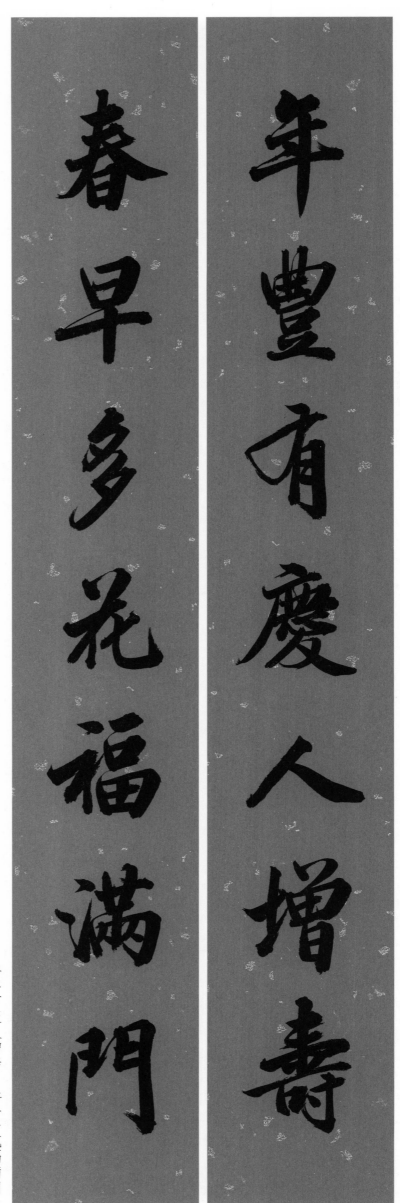

年丰有庆人增寿　春早多花福满门

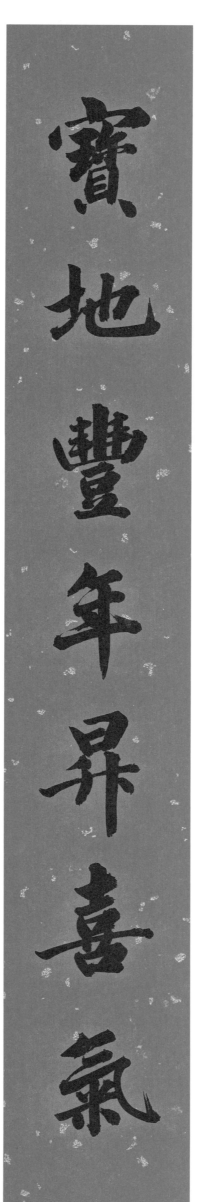

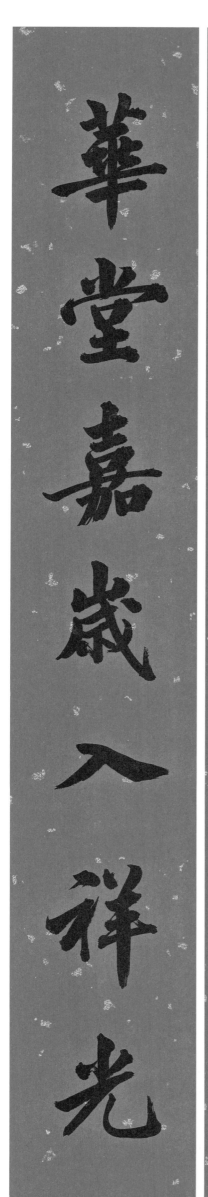

宝地丰年升喜气　华堂嘉岁入祥光

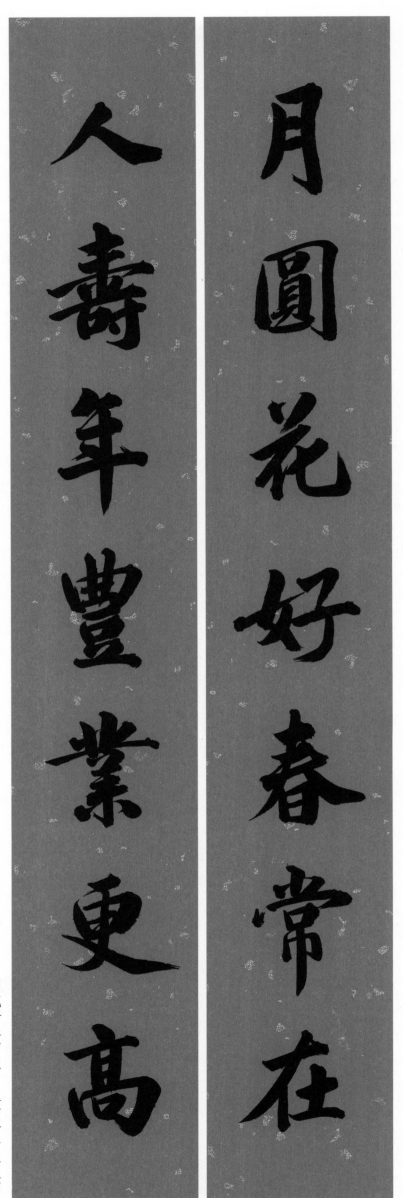

月圆花好春常在
人寿年丰业更高

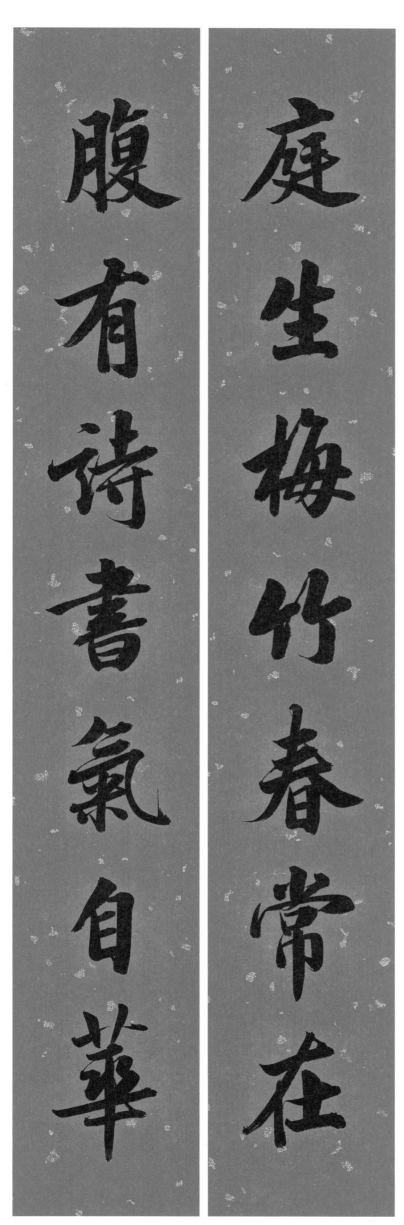

庭生梅竹春常在　腹有诗书气自华

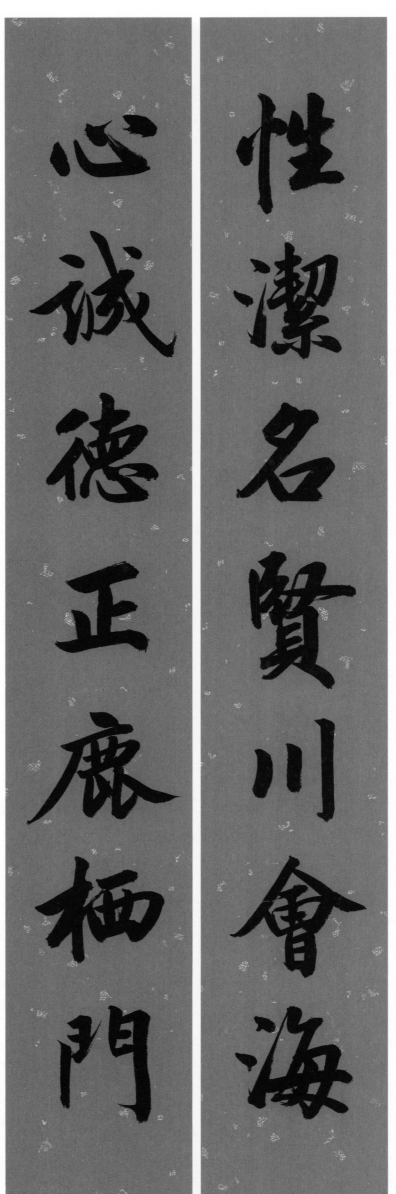

性潔名賢川會海
心誠德正鹿栖門

性洁名贤川会海　心诚德正鹿栖门

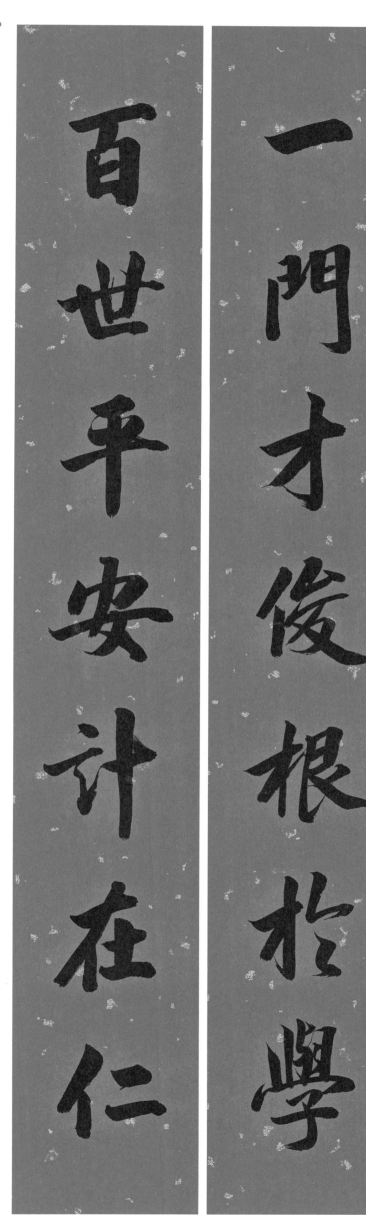

一門才俊根於學

百世平安計在仁

一门才俊根于学　百世平安计在仁

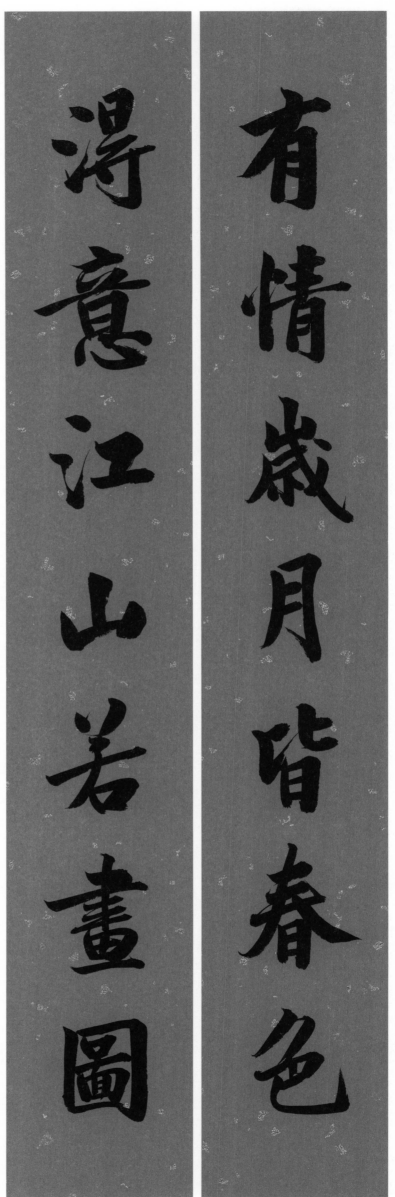

有情岁月皆春色　得意江山若画图

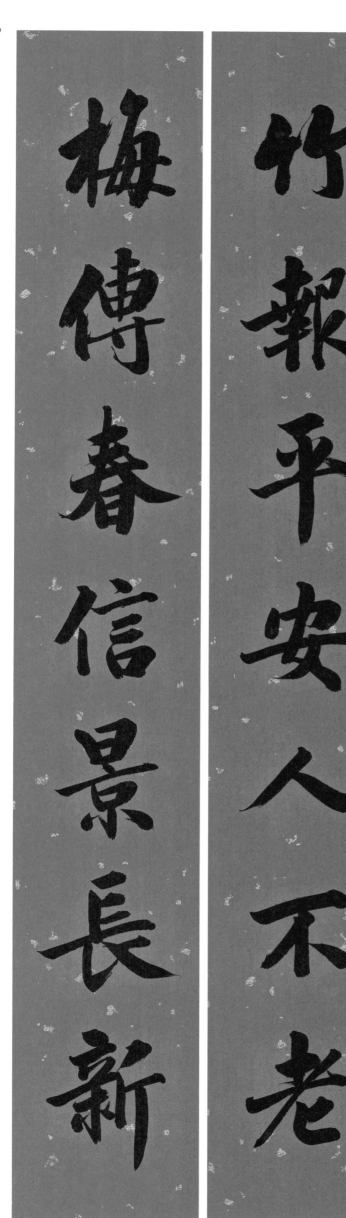

竹報平安人不老　梅傳春信景長新

竹报平安人不老　梅传春信景长新

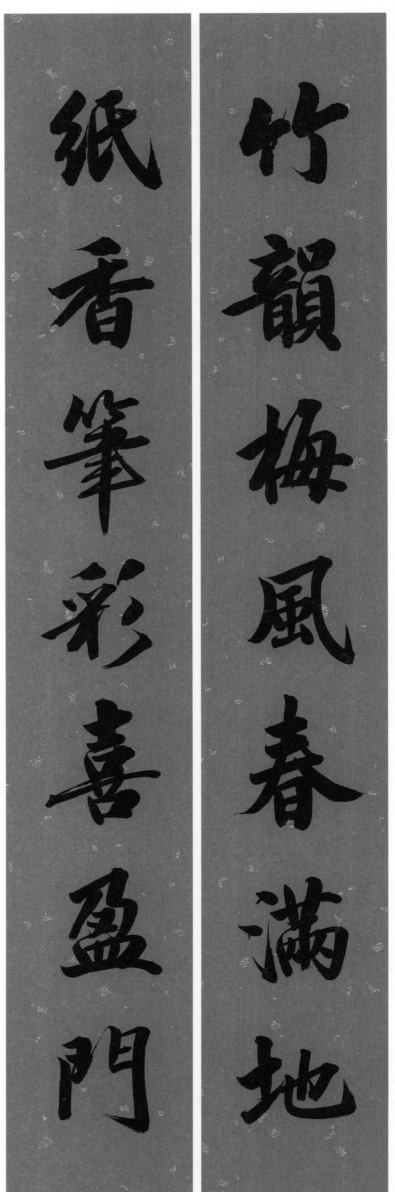

竹韻梅風春滿地

紙香筆彩喜盈門

竹韵梅风春满地　纸香笔彩喜盈门

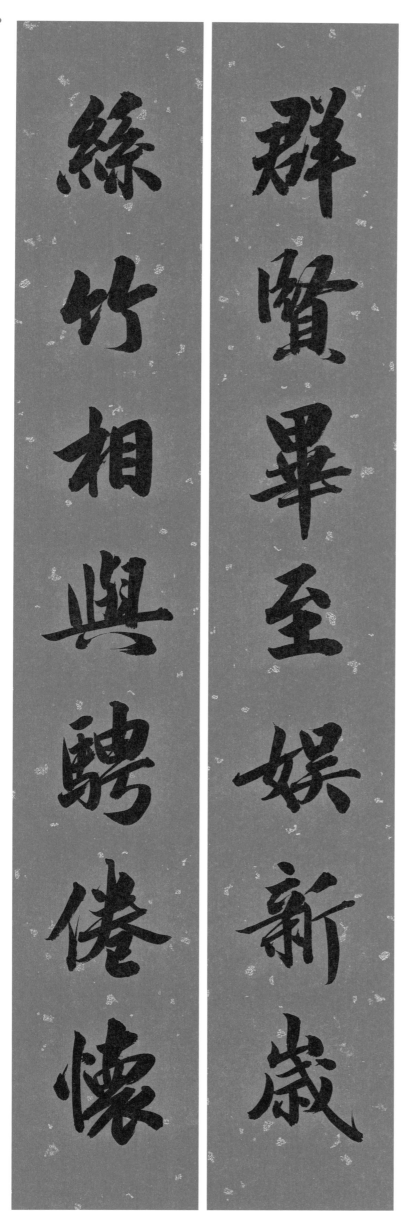

群贤毕至娱新岁　丝竹相与骋倦怀

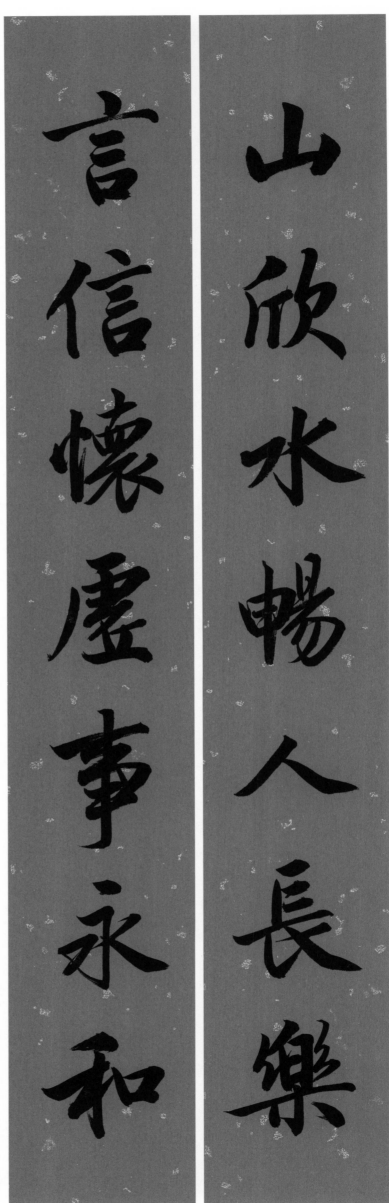

山欣水畅人长乐

言信怀虚事永和

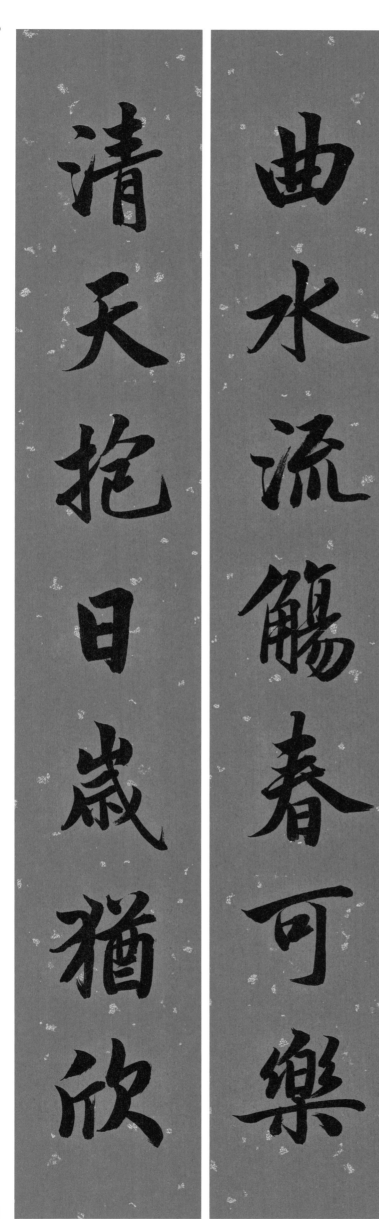

曲水流觞春可乐　清天抱日岁犹欣

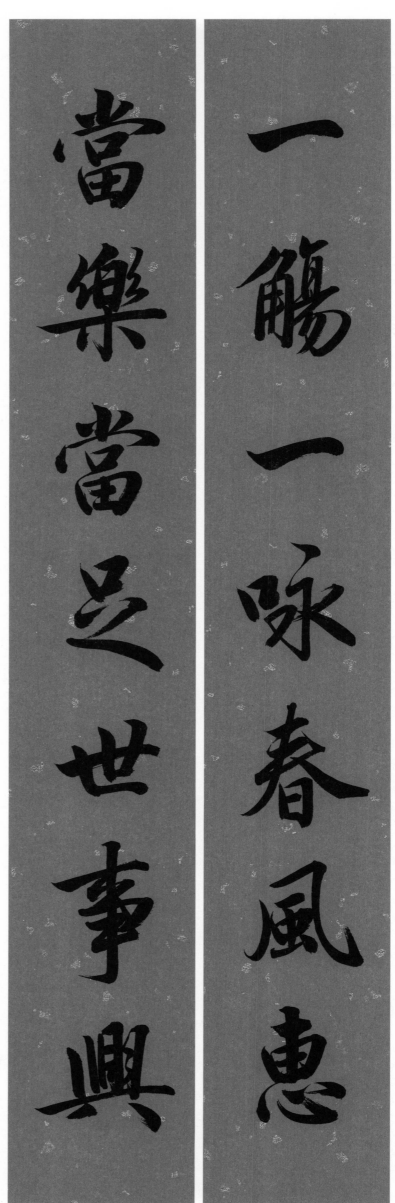

一觞一咏春风惠　当乐当足世事兴

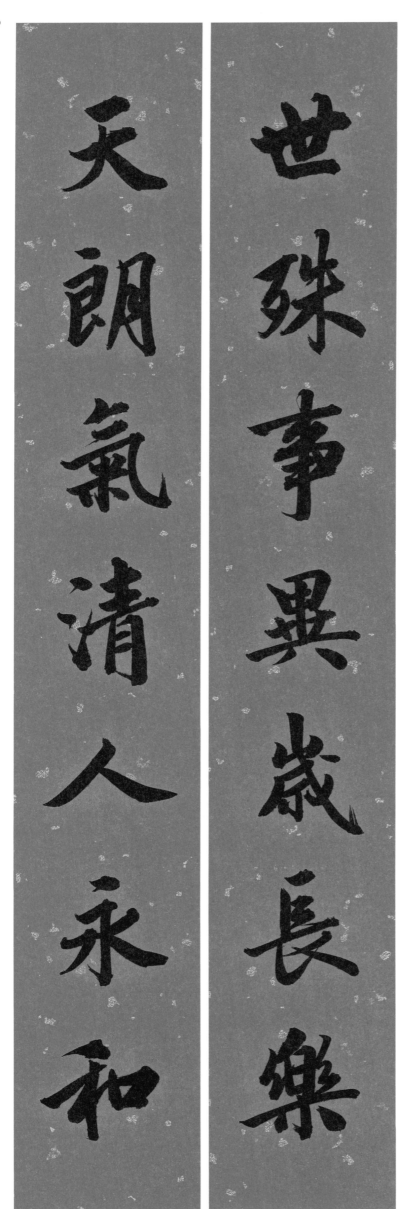

世殊事異歲長樂

天朗氣清人永和

世殊事异岁长乐　天朗气清人永和

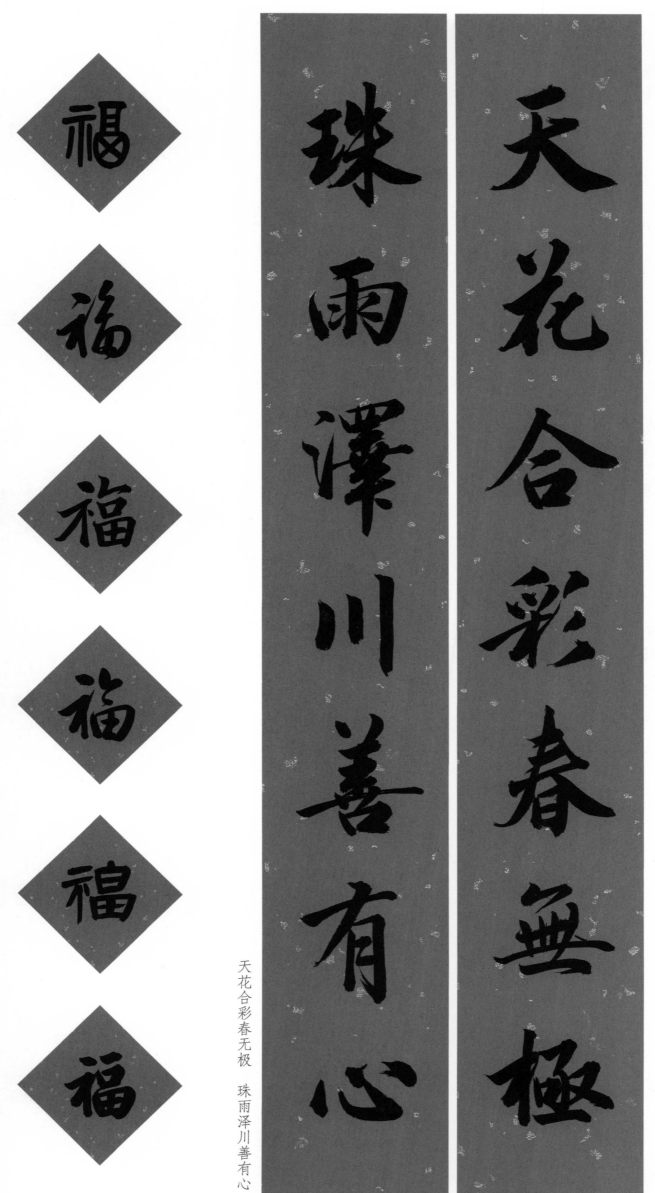

天花合彩春无极　珠雨泽川善有心

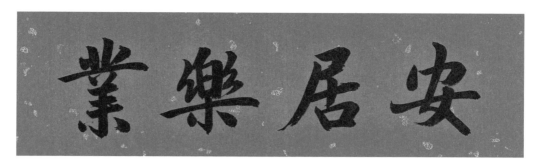

安居乐业

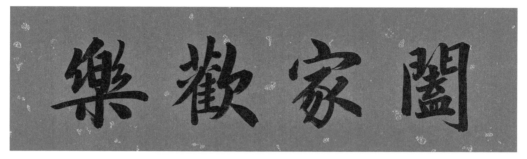

阖家欢乐

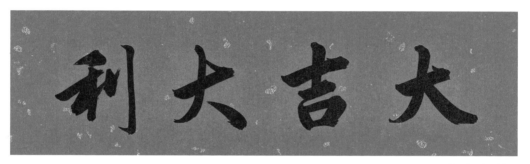

大吉大利

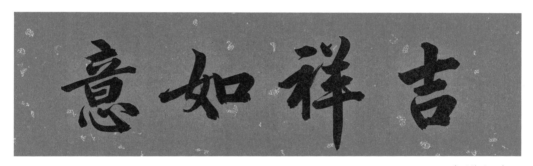

吉祥如意

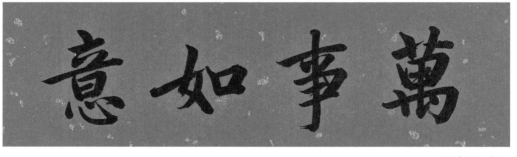

万事如意

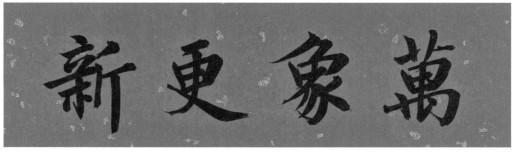

万象更新

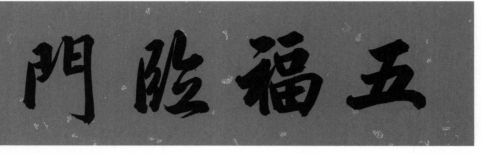

吉星高照

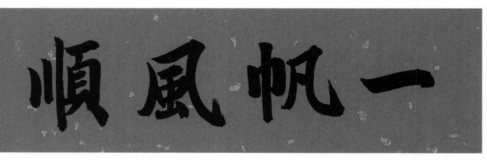

五福临门

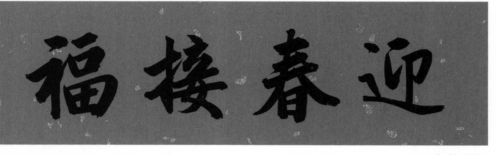

一帆风顺

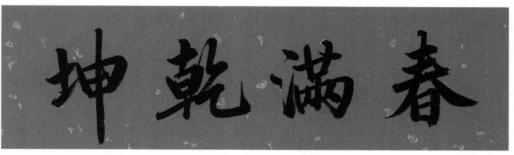

迎春接福

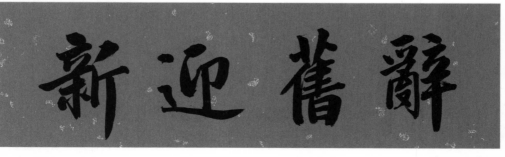

春满乾坤

辞旧迎新

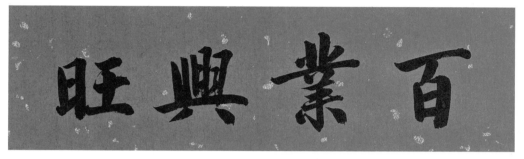

八方来财

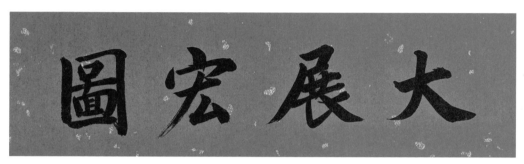

百业兴旺

大展宏图

德义传家

恭贺新禧

国富民安

國富民强

国富民强

國泰民安

国泰民安

江山如畫

江山如画

歡度佳節

欢度佳节

納福迎祥

纳福迎祥

九州同慶

九州同庆

前程似錦

前程似锦

普天同慶

普天同庆

人興財旺

人兴财旺

人壽年豐

人寿年丰

四季發財

四季发财

三陽開泰

三阳开泰

天順人和

天顺人和

四季平安

四季平安

喜迎新歲

喜迎新岁

五穀豐登

五谷丰登